U0073421

從義大利文藝復興到20世紀的墨西哥

# 名畫與經濟的雙重奏

田中靖浩

Tanaka Yasuhiro

石頭出版

# 名畫與經濟的雙重奏

從義大利文藝復興到20世紀的墨西哥

田中靖浩

# 致親愛的台灣讀者

大家好，我是作者田中靖浩。

很高興這次能夠藉由這本書與台灣的讀者結緣。

這本書是透過虛擬的美術館之旅，爲各位介紹以歐洲爲首的世界名畫，以及這些繪畫背後的經濟史。

我在 2020 年撰寫此書，當時正是新冠病毒的疫情在世界各地擴散的時期。

正當世界各地的人們對這個未知的病毒感到恐懼，而且世界各國的經濟也停滯不前的時候，我在書中投注了一個想法。一個我想告訴我自己，也想傳達給讀者們的想法。那就是「難道這樣就要一蹶不振嗎？」

歷史故事，尤其是畫家的生命態度，給我們帶來勇氣。他們雖然遭受疾病、貧困、飢荒、戰爭的折騰，可是不但沒有因此被打敗，還留下了精彩的作品。例如，在 14 世紀歐洲規模最大的瘟疫「黑死病」流行之後，義大利畫家手中綻放出文藝復興之花朵。不只是瘟疫，在發生不幸之後，總是會出現社會方面、經濟方面、和文化方面的歸零重整。

同樣的情形也會發生在我們的生活中。在這次新冠病毒的風波中，一定有人在工作上受到了一些影響吧。我也是其中之一。

每當心情低落時，畫家的名畫會鼓舞我們。

「這是常有的事，不要被打敗！」

我也想向各位讀者傳達畫家們這樣的心聲。

世間雖然有許多解說繪畫的書籍，但本書的特色是結合繪畫與經濟一併解說。繪畫與經濟絕非毫無關係。當某個地區出現新的繪畫潮流時，那個地區多半也取得了經濟上的成功。請一邊回顧繪畫的歷史，一邊愉快地接觸經濟的歷史。

我曾經到過台灣幾次。家人和我都很喜歡景色美麗、食物又美味的台灣。我們也很喜歡爽朗善良的台灣民眾。能夠讓台灣的讀者閱讀到這本書，是我此生莫大的榮幸。

由衷感謝為我搭起橋樑的石頭出版社和譯者余玉琦女士。

但願各位讀完本書後，內心都能溫暖起來。

可以的話，請將您對本書的感想 email 給我。我一定會閱讀。

tanaka2018history@yahoo.co.jp

台灣的各位讀者，請盡情享受這本書的旅程吧。

2022年初春　田中靖浩

歡迎各位參加「激發勇氣的繪畫之旅」！

我是導覽員田中靖浩。

從現在開始，我將巡迴「7個展間」，為您介紹繪畫和經濟的故事。

在這個紙上美術館的導覽行程中，您可以飲食、喝酒、打電話、上傳社群網站、邊唱歌邊欣賞，要做什麼都是OK的。

但是，我只有一個請求——那就是「樂在其中」。不必傷腦筋，放鬆心情好好享受故事。

來吧！讓我們立刻開始這趟導覽行程。

首先，讓我們在這個展間裡觀看影片。

準備好了嗎？那麼，我要關燈了。

## 序幕　黑死病、文藝復興和彩虹

船隻在1347年秋天抵達西西里島港口。

下船的船員們皮膚發黑潰爛，身上到處是腫塊和紫斑。

男人們一說話就喘不過氣，還會咕嘟咕嘟咳出血。

接著，類似的症狀也開始在港口照護者之間出現。

這恐怖的疾病，後來被稱為「黑死病」。

由於擔心威尼斯爆發感染，外來的船隻被留置在港口40天，直到確認沒問題後，船員才能下船。義大利語中意謂「40天」的 quarantine 一詞，後來變成英語中的「檢疫」。

但是，彷彿是對這種檢疫措施的嘲諷，黑死病覆蓋了義大利半島，隨後襲捲了整個歐洲。

黑死病會經由空氣傳播的謠言，導致分隔房間用的大型掛毯開始流行。另外，人們害怕洗澡時毛孔張開會受到感染而不洗澡，那些排斥洗澡的人就用香水來遮掩體味。不喜歡洗澡因此成為歐洲人長期以來的傳統。

7

「光是說話就會傳染」

「一旦得病將痛苦而死」

「無藥可救」

這對人們來說是多麼可怕啊！

一旦被感染，只能與家人和朋友永別，孤獨地等待死亡。

更讓人絕望的是，連全心全意照顧黑死病患者的醫生，以及待在因絕望而顫抖的病人身邊的神父，也被感染了。

善良可靠的醫生和神父很快就死了──親眼目睹這種現實的人們，對教會產生不信任感。

死亡人數攀升，人口減少，城市的經濟活動停滯不前。愈來愈多人的生意做不下去，哭著放棄熟悉的家園。

經過數年，惡魔的疾病終於平息了。

義大利到處都有舊建築被拆毀，陸續開始興建新建築。

推動這波重建的是新登場的贊助人。在義大利佛羅倫斯，經營銀行業的梅迪奇家族打算與羅馬教會聯手合作，復興這座城市。新的建築物、裝飾建築的雕塑、以及繪畫等這些藝術品的製作，就委託給佛羅倫斯的年輕藝術家。

「盡情發揮你們的感性！」

對這種要求懷抱熱情的年輕藝術家，一方面參考古希臘、羅馬時代，然後創作出自己的建築、雕塑和繪畫——這就是我們熟知的「文藝復興（Renaissance／重生）」藝術。

文藝復興意謂重生和復活，這是對古希臘、羅馬文化的復興，也是義大利從黑死病的痛苦中復活的故事。

在黑死病肆虐之後開花結果的革新性文藝復興繪畫，震驚了歐洲藝術家。有些人仿效，有些人致力超越。

就這樣，我們所知道的「繪畫史」就從文藝復興時期拉開序幕。

當恐怖的船隻抵達西西里島之後，不只是黑死病，各種瘟疫屢屢侵襲歐洲。人口減少和經濟危機也隨之反覆發生。還有因氣候惡劣導致的農作欠收和飢荒、宗教衝突、戰爭以及政治動盪。人們無數次被推落地獄深淵，也無數次重新站起來。

在本書登場的許多繪畫中，不僅描繪了當時的社會狀況，也描繪了人們的苦難、快樂以及希望。

人們是在什麼樣的時代，為何喜悅、為何悲傷，然後又克服了它們呢？

現在，就讓我們透過歐洲繪畫，一探他們「勇氣與重生的故事」吧！

這是一個經歷漫長時間，由畫家向我們訴說的「向未來架起一道彩虹的故事」。

目次 ──

名畫與經濟的
雙重奏
從義大利文藝復興
到20世紀的墨西哥

# Room

## 1

從瘟疫和衰退中
崛起
義大利的故事

各位，請過來這邊集合。

導覽行程即將從這裡開始！

首先參觀的這個展間裡，可以看到義大利文藝復興時期的繪畫。

我在想，就算大家知道文藝復興意謂著「重生／復活」，但能夠理解究竟重生或復活了什麼的人，其實很少吧！有人知道嗎？啊，那邊的那位，請說。

……嗯嗯，原來如此。如您所說，正是「古希臘、羅馬藝術的復興」，所言甚是！

那麼，為何藝術家會想要復興古希臘、羅馬呢？那可就是文藝復興時期的重要關鍵了。

在這個〈Room 1〉，我將介紹從十字軍東征到文藝復興時期的11～15世紀義大利繪畫。

事實上，義大利繪畫的歷史是跟著基督教一起發展的。請留意兩者之間的深厚關係，聽我娓娓道來。

文藝復興時期藝術家創作出的作品，對後來的義大利和世界各地的藝術家造成強烈的影響。

他們為什麼能夠製作出如此生氣勃勃的雕塑和繪畫呢？

在這背後隱藏著一個出乎意料的故事。

知道這個故事後，相信大家的精神都會為之一振。

那就讓我們開始這趟導覽之旅吧！

# 1 教會的宗教畫是中世紀的PPT

## 西西里島，高人氣的中世紀夏威夷

關於義大利的歷史，首先從西西里島的故事開始。

咦？不是佛羅倫斯嗎？唉呀，您真是內行！說到文藝復興的發源地，確實是佛羅倫斯，但它會在之後隆重登場。在這之前，希望大家無論如何能先了解基督教的歷史。這樣看似是在繞遠路，實際上卻是一條捷徑，所以請試著認識一下西西里島的故事。

各位，可知道西西里島位於哪裡嗎？

您可能知道是「義大利南方的島嶼」，但一定很多人不知道它確切的位置在哪裡。請看這張地圖。

如您所見，它是一個相當大的島嶼。但是更重要的是它的位置。從義大利看，它位於

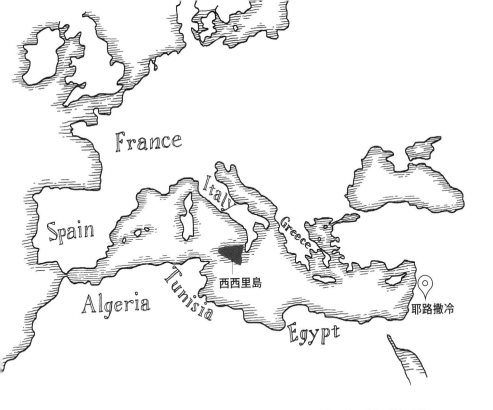

France

Italy

Greece

Spain

西西里島

Algeria

Tunisia

Egypt

耶路撒冷

　文明，互相促進成就了「文明的十字路口」。

　嶼上，各種料理和藝術，都混融了各式各樣的

　信仰的人也能相處融洽。多虧如此，在這座島

　有多元民族在此定居。但是，不同種族和宗教

　這就是為什麼受歡迎的西西里島自古以來就

　畢竟寒冷地區的人都嚮往著夏威夷（？）。

　去那裡吧！那看起來溫暖又幸福的西西里島。

　而來。若是出身寒冷地方的民族，想必會很想

　連遠至波羅的海的三國，也有許多人千里迢迢

　島就是來自四面八方的各民族互相爭奪之地，

　個島沒有不受歡迎的理由。自古以來，西西里

　水果也很豐富，還有捕撈不盡的新鮮海產。這

　任何地方都很方便。此外氣候良好，農產品和

　海中心的島嶼，由此前往歐洲、中東、非洲的

　正中央。這個位置很重要。因為它是位於地中

　「南方」，但是如果放眼地中海，西西里島就在

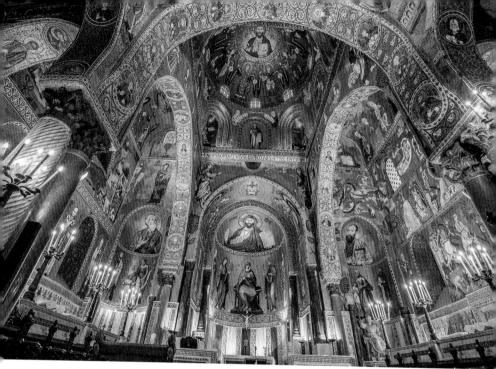

帕拉提那禮拜堂（正面描繪耶穌基督，其上方描繪「天使報喜」）

證據就在於西西里島上諾曼王宮的高水準。

如何！這光彩炫目、金碧輝煌的帕拉提那禮拜堂之美。造訪過這裡的人都對它「猶如天堂一般」感動不已，我也有同感。

教堂四處雖然都描繪有基督教繪畫，但包圍四周的牆面或柱子、地板等都遍布伊斯蘭的幾何圖案。這正是象徵「文化的十字路口」的教堂。

西西里島這樣的和平光景之所以崩毀，肇因於11世紀末開始的十字軍東征。

根據羅馬教皇發布的「奪回聖地耶路撒冷」宣言，大批基督教徒蜂擁趕赴耶路撒冷。

這時，有一位國王抱頭說著：「真傷腦筋⋯⋯。」那就是當時的西西里國王腓特烈二

世。為什麼這位國王會深受十字軍東征的困擾呢？

## 西西里國王左右為難的煩惱

腓特烈二世 Friedrich II

統治「文明的十字路口」的西西里國王腓特烈二世之所以對十字軍東征一籌莫展，是因為他想與穆斯林建立友好關係。儘管身為基督徒，但他能說流利的阿拉伯語並深愛伊斯蘭藝術，沒有任何理由想對伊斯蘭世界開戰。

所以國王想的是「讓我們停止紛爭吧！」但事與願違，國王終究還是必須率領基督教軍隊展開十字軍東征。

國王想方設法避免戰爭，用阿拉伯文寫信給對方的伊斯蘭教首領，信中提到：「我們要不要想想辦法和平解決？」對方的伊斯蘭教首領也為之驚訝。敵方之中竟然存在著如此了解我們的人。

雙方經過膠著的談判，最後得出結論：「耶路撒冷屬於基督教，但只有聖殿山屬於伊斯蘭教」。但是這種「把草莓蛋糕分成蛋糕與草莓」的解決辦法，受到兩方

陣營指責為「有夠半調子的解法！」最終談判以失敗收場。這成為基督教與伊斯蘭教之間決定性的裂痕。結果，兩百年來基督徒和穆斯林不斷爭奪著耶路撒冷。

腓特烈二世「為伊斯蘭世界著想」的心思也落得同樣下場。

在我們的日常生活中也會發生「好心沒好報」這種事。

只是，雖然這次的和平談判失敗了，但他對和平的想法卻在他意想不到的方向獲得回報。曠日持久的十字軍東征開啟了從東方到歐洲的貿易路線。從歐洲往東的遠征途中，以威尼斯為首的義大利各個城市，成為東方貿易的中繼站進而繁榮起來，從那裡運送而來的東方香料、酒、紡織品等物大受歐洲人歡迎。此外，長期受東方統治的希臘、羅馬時代的藝術品以及各種文化也進入了義大利，這簡直要讓義大利藝術家興奮得晚上睡不著覺。

還有，包括「零」在內的阿拉伯數字被引入歐洲，促進算數和數學的發展，東征不僅使繪畫有所發展，也催生了各種技術和科學。

十字軍東征時，歐洲還是野蠻之地。隨著較高級的伊斯蘭文化引入，人民的生活水準提高了，義大利城市的經濟發展，以及歐洲的文化水準也獲得提升。腓特烈二世對東西

方友好的願望雖然短期來看是失敗了，但是從長遠來看，卻取得了巨大的成功。

## 令人愉悅的豪華哥德式教堂

基督教與伊斯蘭教雖因東西對立而引發十字軍東征，但也因此讓分裂的歐洲以基督教的名義團結在一起。失和的基督教徒為了反伊斯蘭而團結，這就是常言道「敵人的敵人就是朋友」吧。

十字軍東征從11世紀末持續到13世紀下半葉，在那之後，尤其是在羅馬附近的歐洲南部，出現一種可謂超越民族和國家的「基督教一家」的情況。

在歐洲南部開始興建許多教堂。最初，基督教修道院是位於遠離人煙的深山，因為那比較方便神職人員在沒有雜念干擾的環境中修行。

但是，在十字軍東征結束後，城市裡漸漸蓋起了教堂。隨著居住在城市的一般信徒人數增加，於是建設教堂作為祈禱場所。

城市中建造的教堂具有所謂「哥德式」的莊嚴結構，「不斷向上」與高聳參天是其建築特徵。例如巴黎的聖母主教座堂就是一個典型的例子。

與神職人員人數少的修道院不同，許多一般民眾都會參訪教堂。那裡準備了寬敞的空

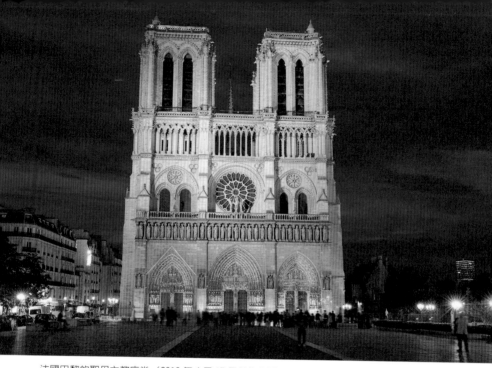

法國巴黎的聖母主教座堂（2019 年 4 月 15 日發生火災，三分之二的屋頂被燒毀）

間，準備了能取悅來訪人們的彩色玻璃。

這麼說可能會讓人生氣，但宗教畢竟也是一門生意。為了讓信徒心生「想要去教會」的念頭，得到信徒的慷慨奉獻，所以建造了會讓人發出「哇」驚嘆的豪華大型建築，並用漂亮的彩色玻璃裝飾房間。

當時人們的識字率很低，許多人看不懂文字，所以基督教教會的教義是透過神職人員的口語傳達。然而只靠說話來傳教，其實相當困難。

有的神職人員思索著：「只用口語傳教實在很困難哪！」這樣的煩惱與今天的生意人沒什麼不同。

這時候他們想出了一個解決方案。「用繪畫應該可以清楚說明教義吧？」

只憑語言也難以解釋的教義，使用繪畫就能

輕鬆傳達給對方。就像我們使用PPT進行口頭簡報一樣，神父也想到用「宗教畫」來解釋教義。

也就是說，宗教畫就是中世紀的PPT！

教會向畫家訂製各式各樣的宗教畫，其中最常見的是「天使報喜」。新約聖經的「天使報喜」是宗教畫中最常被描繪的主題。

先前提到的西西里島的帕拉提那禮拜堂裡面也是，正前方的耶穌左右上方，描繪著「天使報喜」的天使與瑪利亞。

大天使加百列拜訪聖母瑪利亞，告訴她她懷孕了——這就是「天使報喜」的內容，但是《新約聖經》裡出乎意料，只有非常簡單的描述。如何描繪大天使和瑪利亞的人物造型和表情？如何設定場景，以及安排兩人之間的位置關係？畫家們馳騁自己的想像力，致力於創作這個主題。

但這就是為什麼能夠激發畫家想像力的原因。

# 2 從黑死病與經濟危機中重生的佛羅倫斯奇蹟

## 義大利爲什麼有「3月24日結帳日」？

被天使告知已懷有身孕的瑪利亞，在9個月後的耶誕節生下耶穌基督。瑪利亞被告知懷孕的天使報喜日「3月25日」對基督教來說，是非常特別的日子，至今仍是許多國家的國定假日。

不僅如此，讓我有點驚訝的是，義大利還有一種「3月24日結帳」的帳簿。

起初，我抱著「爲什麼是這種不上不下的結帳日期」的疑問。若按照我們的常識，說到結帳日就是月底，因此我很好奇「爲什麼是24日結帳？」

原因正是天使報喜發生在3月25日。天使報喜之日作爲一年的新開始，那意謂著會計年度從3月25日開始，於3月24日結束。因此我們就可以了解到天使報喜是多麼重要的日子。

十字軍東征之後，到了13～14世紀，許多畫家描繪天使報喜這個題材。因為這段哥德

時期出現建立教堂的熱潮，畫家收到的訂單因此增加。

大約在這個時期，畫家描繪的天使報喜圖中，瑪利亞的表情也逐漸產生變化。以往帶

有莊嚴的神情，開始逐漸增添了溫和的人性化表情。

為了確認這一點，我準備了分別創作於13世紀和14世紀的兩件《天使報喜》，請務必

比較看看。（見下頁）

13世紀初期繪製的天使報喜，這幅畫「作者不詳」。這個時期，所謂的畫家這個職業

尚未確立，畫畫的人只是工匠，不會在作品上署名。

這幅畫中的瑪利亞微微舉起雙手，表現出得知懷孕的震驚。感覺是一位可愛的瑪利

亞！

接著看看100年後在14世紀繪製的天使報喜！

這是義大利畫家西蒙尼・馬提尼於1333年繪製的哥德式藝術代表作。經過一百年，

繪畫的氛圍變化頗大，給人既莊嚴且華麗的印象。這就是哥德式藝術的特徵。

西蒙尼・馬提尼 Simone Martini

作者不詳《天使報喜》1200–1225 年　大都會美術館藏

↓ 100 年後

西蒙尼‧馬提尼《天使報喜與聖安沙諾、聖女》1333 年
烏菲茲美術館藏

## 隨著人群移動而擴散的黑死病和經濟危機

羅馬神話中出現了一位名為克瑞斯的女神。克瑞斯是掌管收穫的大地與豐收女神。穀

這幅畫中的瑪利亞表情非常「人性化」。比起被告知懷孕而喜悅，更像是一臉想說

「為什麼我會懷孕？」的不滿表情。

仔細想想，要是忽然來了一個天使，對著毫無相關記憶的自己說「妳懷孕了唷」，我

想與其驚訝，應該會更生氣吧！難道不是這樣嗎？各位女性朋友。西蒙尼就這樣直接畫

出了女性的自然情感。

被神聖的金色包圍的登場人物，從面部表情到衣服都表現得相當立體。這幅畫呈現的

「人性」和「立體感」，由後來的義大利畫家進一步精煉打磨，最終造就了文藝復興時

期的繪畫。

文藝復興時期繪畫的「人文重生」精神和「立體表現」技術，在哥德時期已可見其

萌芽。從這個意義上來說，哥德式繪畫也可說是後來登場的文藝復興繪畫的「天使報

喜」。

29

物在英語中被稱爲 Cereal，名稱即來自這個女神。

大概就在哥德時期，連豐收女神克瑞斯也可能會不開心鬧彆扭。那是因爲愈來愈多人離開農村，前往城市。

從事農業，一整年都必須時時留意天候的變化。無論暴風雨或寒害、河川氾濫，收成都會立刻減少，也對生活造成威脅。比起每天要提心吊膽看天吃飯的農業，做生意是否更能賺取穩定的利潤呢？有這種想法的人增加了。這些人從農村來到了城市。由於在哥德時期城市人口增多，因此建造了許多教堂。

那些來到城市的人所作的生意是將買入的東西賣掉，也就是貿易。毫無疑問，貨物與人群聚集的城市更容易展開交易買賣。

因此，當從事買賣的商人活躍起來，各處的城市就開始發展，也會興建教堂。其中甚至出現從事跨國貿易的「全球化」商人。

隨著東方門戶的開啓，人們冀求的香料和織品等物陸續進入歐洲，處處是商機。

原先被綁縛在土地上的農民開始到處自由走動，從事買賣，這時苦難的跫音也悄悄逼近。然而，他們卻完全沒有意識到。

不幸的苦難有天突然乘船而來，那就是黑死病。黑死病趁著這個貿易活動和商人活躍的時代，在整個歐洲傳播開來。諷刺的是，正是全球化商人的活躍擴大了黑死病的疫情。

黑死病到底是從哪裡發生的還不清楚，但以中國為起源地的說法被人採信。黑死病從中國向西逐漸蔓延，經過中東、埃及地區，登陸義大利，再從那裡擴散到歐洲全境。這個可怕的病菌從老鼠和跳蚤傳播到人類身上，接著又在人與人之間傳染擴大。

也就是說，歐洲的黑死病大感染，很大程度上須歸因於「商人的移動」。老鼠和跳蚤悄悄藏身在商人的行李中，然後伴隨人類的移動將黑死病散播到歐洲各地。

黑死病的流行造成大量人口死亡。似乎許多城市有三成人口死亡，有些城市甚至有高達五成至七成的人口死亡。而且，比起待在家裡的女人，出門在外做生意的男性，和經常移動旅行的商人，更容易受到感染。失去經濟收入來源的家庭走投無路，商人的交易手筆愈大，資金周轉的風險危機就愈高。

害怕受到感染的人留在家裡不敢外出，所有生意的銷售額急劇下滑。由於死亡人數增

加導致人口減少，也無法期望能獲得與以前相同的銷售額。

付不起房租而關店的商人數量增加。「已經撐不下去了……」，歐洲到處可以聽到商人們的哀嘆聲。

## 從黑死病與不景氣中重生的文藝復興

回顧歷史，在「急速全球化」的動向之後，總會出現某種不幸。

幾次襲擊歐洲的流行病，始終與人口的全球性移動有著一體兩面的關係。以增加利潤為目的的貿易、企圖擴大領土而發起的戰爭和殖民地化、以及進展順遂的「全球」擴張，幾乎總是會面臨踩剎車的情況。話說回來，在21世紀，急速「金融全球化」時，發生了一場稱為雷曼兄弟事件的金融海嘯。

這說不定就是大地與豐收女神克瑞斯的憤怒。你們這些傢伙，不要那麼貪婪，請好好腳踏實地生活吧──彷彿可以聽到女神這樣的呼籲。

或許真觸怒了女神，中世紀的人們唯一能做的事，只有祈禱。

中世紀的他們只能一直等待黑死病的恐怖消逝遠去。不久，也許是祈禱最終通抵了天堂和大地，對感染的恐懼隨著時間的流逝，漸漸消退。

愛德華三世 Edward III

然而，此後的經濟也持續混亂動盪。

男性勞動人口減少，人力短缺，所有生意的人事成本都在飆升。另一方面，乏人承租做生意的店鋪和房屋的租金不斷下降，愈來愈多房東被迫放棄不動產。建築物還在，但傳染病卻使得人去樓空。

佛羅倫斯是受到黑死病打擊最嚴重的義大利城市。

實際上，就在黑死病之前，這座城市才剛發生過一件驚天動地的大事，那就是大型銀行巴爾迪和佩魯奇破產。在14世紀中葉開始的英法百年戰爭時，這兩家銀行都向英格蘭國王愛德華三世提供了大量貸款，全被徹底違約倒帳。

這導致兩家大銀行破產，不久後，黑死病傳播至佛羅倫斯。經濟危機加上疫情，當然使佛羅倫斯陷入動盪之中。那些因經濟困頓而逃離城市的人，還有因疾病而亡故的人……。黑死病與隨之而來的混亂，使佛羅倫斯的人口從十萬人銳減到三萬人。

但是佛羅倫斯人並未因此消沉。他們昂首向前，再次站起來。而且，不僅僅是恢復原貌，回到原本的狀態而已。他們通過這次考驗，變得比危機前更加堅毅強壯。

奇蹟復活的立功者是城市的商人，以及他們贊助支持的年輕藝術家。他們聯手打造出復活的佛羅倫斯，那無疑是他們從黑死病和經濟危機中重生的故事。

# 3 討厭PDCA的遲交大王所成就的偉業

## 以情報力決勝負的新興勢力梅迪奇家族

黑死病之後，重新崛起的商人開始使出渾身解數。部分不願意改變做法的舊勢力大多趨於崩潰，取而代之的新勢力興起。由於黑死病，一下子就促進了「經濟重組」。

佛羅倫斯的梅迪奇家族便是新興勢力的代表。如同其名，梅迪奇家族從經營藥房起家，後來將生意擴展到了羊毛織品的製造銷售，然後在黑死病之後，一口氣擴展了銀行業。

當舊勢力的銀行將營運重點放在「與王室的往來」時，梅迪奇並不仰賴於此，而是以自己的「情報收集、分析能力」與之競爭。在擴展分店網絡的同時，收集分析各地的情報，然後根據這些情報，透過手續費和買賣來賺取利潤。此外，採用簿記和實行權力分

散式的組織管理，發展成為歐洲首屈一指的銀行。

梅迪奇家族握有佛羅倫斯從經濟到政治的實權，為免引起天主教「總本山」的羅馬教皇不滿，謹慎地加強與教會的聯繫。梅迪奇家族因為商業利益而希望與羅馬教皇建立關係。相對地，羅馬教皇也有希望與梅迪奇建立關係的理由——那就是恢復一落千丈的教會權威。

黑死病對教會也是一場巨大的災難。神父因為接近絕望的病患而受到感染喪生。應當受上帝保護的神父現實上卻一個一個相繼死亡。不難想像，當人們向上帝和教會尋求救助，卻無論怎麼祈禱都無濟於事時，因為這種不幸而失去信仰。

黑死病災難過後，教會無論如何必須重新找回在人群之間消失的信仰之心。

就這樣，在佛羅倫斯，羅馬教會和梅迪奇家族聯手，致力於教堂的擴建翻新、主教座堂等建築物的建造、以及製作建築物上裝飾的雕塑和繪畫。

這些製作委託給波提切利、達文西、米開朗基羅和拉斐爾等年輕的佛羅倫斯藝術家。他們以古希臘羅馬時代為典範，充分發揮自己的原創力來創作雕塑和繪畫。

這麼一來，在佛羅倫斯，像梅迪奇家族這樣以金錢提供支持的商人、力圖恢復權威

的教會、以及進行革新性創作的藝術家，三位一體，使義大利的文藝復興開出燦爛的花朵。

## 逃離故鄉的遲交大王達文西

順帶一提，最近常聽到「循環學習」（recurrent）這個詞彙。

沒錯，就算是成人也要繼續學習的「再進修」。

黑死病之後的佛羅倫斯，流行的就是這個！只是和現在有點不同，他們重新學習的是「回到古希臘與羅馬的美好時代」。

「我們在教堂裡封閉壓抑的空氣中生活，還一邊害怕瘟疫，陷入貧困，已經不知道到底是為何而活了。相較之下，希臘羅馬時代的人們過的才是人的生活！讓我們也回到那樣的狀態吧！」這就是所謂的文藝復興的精神。

波提切利 Sandro Botticelli
達文西 Leonardo da Vinci
米開朗基羅 Michelangelo
拉斐爾 Raphael

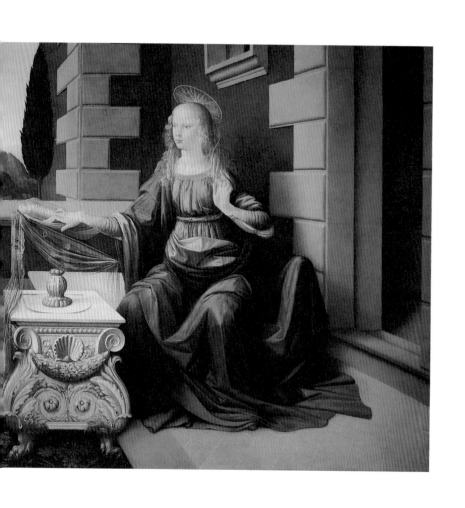

正因為生活在各式各樣的壓力下，他們心中燃起了反擊之力。有時沉重的壓力可以幫助人們大幅成長，並成為創造新文化的力量。

各位，久等了。請看這幅文藝復興時期的《天使報喜》。

這是李奧納多・達文西的《天使報喜》。達文西在20歲出頭時所畫的作品。達文西不只在文藝復興時期，甚至在整個美術界都是最有名的畫家。如今，他的晚年傑作《蒙娜麗莎》已成為法國羅浮宮的館藏，而這件《天使報喜》可說是義大利的瑰寶。《天使報喜》這件作品收藏在舉世聞

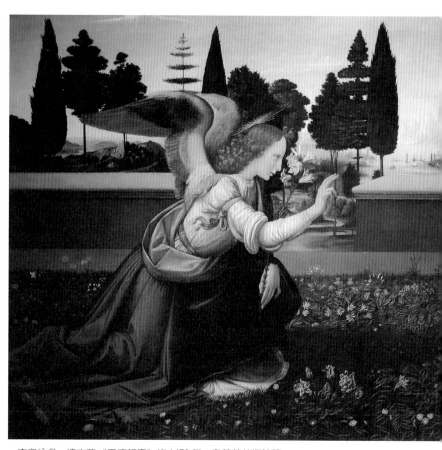

李奧納多‧達文西《天使報喜》約 1472 年　烏菲茲美術館藏

名的佛羅倫斯烏菲茲美術館，受到防彈玻璃和抗震牆壁的嚴密保護。真不愧是義大利的至寶！

畫家不僅將天使和瑪利亞描繪得更加立體，還透過將遠處山脈模糊化的手法來表現空間深度，高度運用哥德時期表現立體感的「透視法」技巧。

平面繪畫本來就無法表現三度空間（縱向、橫向、深度）的世界。如果要用平面繪畫來表現立體，就必須用欺騙的方法引起眼睛的錯覺。為此而生的技法就是透視法。

為什麼文藝復興時期的畫家

如此講究立體感？那是因爲我們實際上看到的世界是三度空間。透視法則試圖表現人類眼睛所見的外在世界，展現一種「以人爲本」的姿態。

而被譽爲天才的達文西，有著比其他畫家更「人性」的一面──那就是「下筆慢」。

無論哪個時代，不遵守承諾的人都不值得信任，在達文西那個時代的佛羅倫斯，「契約」尤其重要。畢竟開創出了簿記這個地方風氣，梅迪奇家族擁有記載詳盡的帳簿，商人在契約中留下了所有確認事項，政府也鉅細靡遺地記錄了家庭和個人的財產。

對於遲交大王達文西來說，出生在這麼「愛記錄、愛訂契約」的佛羅倫斯，似乎太不幸了。

達文西經常無法在約定期限內完成委託的畫作，甚至已經先收了訂金，卻棄之不顧。

「作爲一個人這樣對嗎！」貌似常常受人背後抨擊。

也許他終於覺得混不下去了，30歲時離開佛羅倫斯前往米蘭。想必眞的是難以忍受那些惡言惡語吧！

然而就算到了米蘭這個新天地，他也死性不改，毫無懸念地發揮遲交大王的本性。不知爲何覺得有種親近感……唉呀，不好意思，這只是我的個人感想。

# 因為不服輸而開花結果的文藝復興

過份講究的天才畫家達文西，不僅延遲交件，甚至常常無法完成繪畫作品。這就是為什麼身為畫家的他，真正完成的作品卻很少。其中相當珍貴而難得的完成之作就是《最後的晚餐》。

《最後的晚餐》高度使用透視法，數學知識不可或缺，達文西應該曾接受過當時米蘭最偉大的數學家盧卡・帕西奧利的個人指導。

還有另一件值得注意的事情是「顏色」。我們在PPT上只需點擊滑鼠就可上色，但是中世紀的畫家必須自己準備顏料著色。事實上，「如何上色」對達文西而言也是一項新的挑戰。在此之前，壁畫是以濕壁畫（Fresco）的方法繪製而成。Fresco的語義是「新鮮」，畫家在牆壁上塗上灰泥後，趁壁面還未乾時上色。為了完成這項程序，需要講求繪製速度，而且，一旦繪製完畢就無法修改，是一次決定性的操作。因此，繪製濕壁畫要求PDCA（Plan-Do-Check-Action，計劃─施作─檢查─行動）作業方式，事前制定

盧卡・帕西奧利 Luca Pacioli

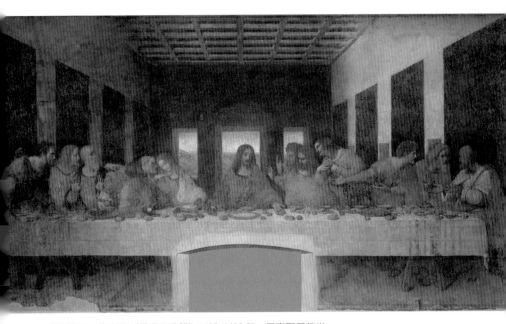

李奧納多‧達文西《最後的晚餐》1495–1498 年　恩寵聖母教堂

計劃，然後力求確實而迅速地執行。

天才遲交大王達文西超級討厭這樣的ＰＤＣＡ工作模式。他要使用能花時間慢慢在作畫中途修改的蛋彩畫技法，得以表現出鮮豔的色彩與微妙的模糊感。

如同先前介紹的「天使報喜」一樣，「最後的晚餐」也是許多畫家會描繪的宗教畫題材。由於是常見的宗教畫主題，達文西特別拿出了能彰顯自我特色的透視法與色彩的「獨門」絕活。

在文藝復興時期，以達文西為首，同時期還有許多讓人想說「這也算是嗎？」的出名畫家。似乎有人覺得這是一種「偶然」，但我不這麼認為。文藝復興時期天才畫家輩出，是必然的結果。

就算是達文西，眼見前輩或作為競爭對手的畫家極力嶄露頭角，也無法保持沉默。內心應該會燃起「咱們終有一天走著瞧！」的火焰。他也絕對不會忘記被斥罵為「遲交混蛋」的恥辱。因此他一股腦地將憤怒的能量轉化為進步的積極力量。這就是為什麼他要用與眾不同的原創技法來一決勝負。

我想競爭對手應該也有同樣的感受。達文西、拉斐爾、米開朗基羅……毫無疑問，就是這種良性給那傢伙！」這樣的競爭精神，結果有助於提高整體的層級。

我想競爭對手應該也有同樣的感受。達文西、拉斐爾、米開朗基羅……毫無疑問，就是這種良性

43

競爭的絕佳循環提高了文藝復興時期的藝術水準。

實際上，贊助人方面也存在類似的「良性競爭對手」關係。

以梅迪奇家族爲首的商人基於「競爭感」，支持藝術家。如果那傢伙建造了那座大教堂，那我就要建造更加驚人的建築物！多虧了這些「討厭認輸」的商人，藝術家的工作如排山倒海而來。

也就是說，佛羅倫斯的文藝復興是因爲藝術家和商人彼此的「不服輸」而開花結果。

實際上，不管時代與場域如何變化，這種「不服輸」的劇碼都會一再重複上演。——男人啊眞是傻瓜！實在是！

您喜歡這趟義大利繪畫導覽之旅嗎？

從哥德時期到文藝復興，義大利繪畫史是跟著基督教一起發展的宗教繪畫史。

而文藝復興既是古希臘羅馬藝術的再生，同時也是從黑死病中的重生。

就算發生了不幸的事情，也不能只是垂頭喪氣，必須從失落中再站起來。

下一個展間，是以遠在義大利北邊的法蘭德斯地區為舞台。

這個地區誕生了所謂「北方文藝復興」的運動。

到底是怎麼回事呢？為什麼離義大利那麼遠的北方會發生文藝復興呢？

憑 著 叛 逆

翻 轉 貧 窮

法 蘭 德 斯 的 故 事

請大家一起過來這邊好嗎？

從這裡開始就是〈Room 2　法蘭德斯〉的展間了。

雖然大家都知道義大利，但我想應該很多人會問「法蘭德斯在哪裡呀？」

不過，各位應該都聽過「龍龍與忠狗（A Dog of Flanders）」這部卡通吧？它的英文名稱中 Flanders 的讀音就是法蘭德斯，相當於現在的荷蘭、比利時和法國北部一帶。而法蘭德斯也包含了意謂著「低地」的尼德蘭。

該地區以著名的安特衛普和阿姆斯特丹為代表，擁有許多海港城市。

我將在這個展間穿梭遊歷這些海港城市的歷史，同時介紹繪畫。

話說，在法蘭德斯地區，名為「北方文藝復興」的運動正蓬勃展開。

假如是義大利附近的西班牙，我們還能夠理解，但是在受到阿爾卑斯山阻隔的北方之地竟然發生文藝復興，不是有些不可思議嗎？

文藝復興的發源地義大利和北方的法蘭德斯地區因為「海上航線」而產生聯繫。繪畫等各種物品都是透過海上航線進行交易。

在這個展間將有知名的法蘭德斯畫家登場。他們的獨創技法不只影響了文藝復興發源地義大利的畫家，也大大改變了「繪畫的標準形式」。

整體而言他們是處於不利環境的北方人。

現在就來談談他們是處於「絕不妥協」的故事。

# 1 航運業的發展與另一個文藝復興

## 因士兵撒野狂飲而暢銷的香檳

大家喜歡喝香檳嗎？

我非常喜歡，而且總是自己一個人喝。嗯，這樣像搞自閉？先別說這個好了。

話說回來，只有在法國香檳地區法定產區內所生產的葡萄氣泡酒才能使用「香檳」這個名稱。他們非常固執地堅守這個名稱，當作一種品牌。

香檳地區有一個叫做漢斯（Reims）的小鎮。那麼，〈Room 2〉的故事就從漢斯開始吧！

嗯，話題又繞遠了嗎？沒事沒事，這就是這個導覽行程的特色，麻煩習慣一下！

漢斯有很多香檳酒莊，凱歌香檳園（Veuve Clicquot）就是其中之一。

許多內行人光看標籤就知道：「喔！是那一家的香檳呀！」這是一個遠近馳名的品

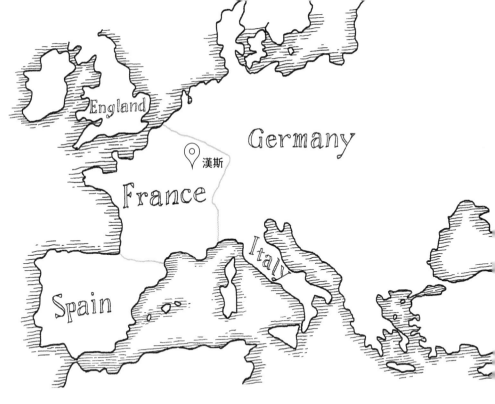

England

Germany

漢斯

France

Italy

Spain

牌。Veuve 是「未亡人」的意思。當初經營酒莊的凱歌先生去世了，凱歌夫人不得不接手經營，像男人一樣銷售香檳。她生意上的苦難接踵而來。香檳本來就不易釀製，漢斯又頻頻捲入戰爭，酒莊因此也屢遭牽連破壞。甚至連密藏在貯藏庫的珍貴香檳也慘遭士兵闖入醉飲。何等悲劇。

不過，當時偷喝香檳的士兵卻大吃一驚：「這是什麼？也太好喝了！」之後凱歌夫人要賣香檳就容易多了。真是的！有夠莫名其妙的超展開。

接著，要請各位注意，為什麼漢斯會如此頻繁地成為戰場。原因是漢斯位於歐洲「連接南北的中點」。正因為它是南北往來的陸路中繼站，所以才會遭到各地士兵的蹂躪。如果先前提到的西西里島是地中海的樞紐，那麼漢斯便是歐洲的「陸上樞紐」。

51

遠早在開始釀造香檳之前，自古就有許多商人匯集在漢斯這個地方。

南北商人在這裡聚集，他們帶著各式各樣的特產來到漢斯，目的是為了「集市」。這個地方會定期舉辦「香檳市集」。

來到市集的義大利商人向北方商人購買羊毛織品，也出售香料、工藝品和葡萄酒給北方商人。在這個全球化的市集裡，為了方便來回買賣的商人結帳，採用了票據、貨幣兌換、外匯交易等支付方式。為了克服不同貨幣和現金支付帶來的不便，於是進行了原始的「免現金」交易。在這裡可以看到追求便利性的金融交易的根源。

這種歐洲最大規模的「香檳市集」盛行於12～13世紀的哥德時期。

在漢斯市中心有一座建於這段時期、被驚呼「這就是哥德式！」的聖母主教座堂。在第一次世界大戰時，德軍的砲擊摧毀了主教座堂的彩色玻璃，後來夏卡爾製作了漂亮的彩色玻璃修復。這可是值得一睹的美麗傑作！

## 海路取代陸路而流行起來的原因

就這樣，在漢斯主教座堂建成後的一段期間，香檳市集因為南來北往的生意人而蓬勃

夏卡爾 Marc Chagall

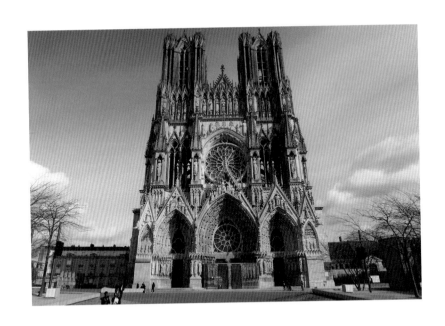

兩張照片都是位於漢斯的聖母主教座堂（作者攝影）

發展，但是到了14世紀，市集就不復繁榮。

部分原因是黑死病造成的，但在那之前，商人來往的盛況已有所衰退。

香檳市集好景不再的原因，其實是由於「海路取代了陸路的活躍地位」。

這條海路開拓的契機，是為了從伊斯蘭勢力的控制中，奪回「地中海出口」直布羅陀海峽。若想從地中海向左進入大西洋，就非得經過伊比利亞半島南端的直布羅陀海峽不可。從西班牙南部到北非地區，包括直布羅陀海峽，直至13世紀都受南方的伊斯蘭勢力所支配。所以當基督教勢力重新取得控制權時，「封閉的地中海」就與外海的大西洋連接了。

隨著海上航線的開拓，南部的義大利商人得以乘船出外海，前往北部的法蘭德斯地區。運輸成本因為航運公司的競爭而降低了，定期航班開通，訊息交流也取得了進展。

成為新海路重要據點的是布魯日、安特衛普、阿姆斯特丹這些北方的港口城市。隨著航運業的發展，香檳地區卻與這些欣欣向榮的城市相反，已然失去了繁榮商機。

運輸路線從陸路轉移到海路，這裡就出現了一個問題。

如果仔細觀察地圖，難道不覺得走陸路看起來比海路更短嗎？

如果想從義大利經海路前往北方城市，就必須從地中海向左繞大彎往大西洋航行。相

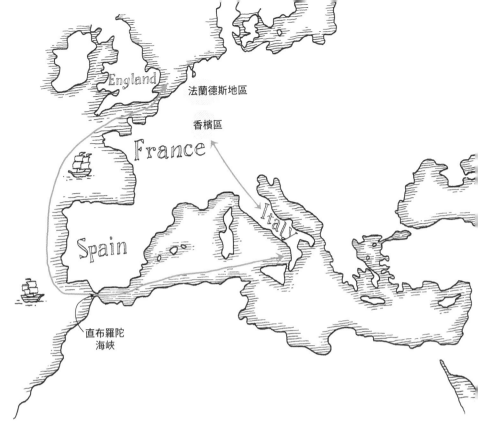

England
法蘭德斯地區
香檳區
France
Italy
Spain
直布羅陀
海峽

對而言，從陸路卻可以穿過漢斯，以直線的最短距離前往北方。

既然如此，為什麼商人更喜歡走海路呢？

——那是因為，海上船隻更適合運載大型貨物與重物。

當時的陸路交通並不像我們想像得那麼輕鬆好走。單靠人類是無法運送沉重貨物的，但若靠馬或驢子拉車運輸，又會徒增高昂花費。而且，大型河流上很少有橋樑，想要過河就只能另尋淺灘或搭乘渡輪。此外，要穿越橫亙南北之間高聳的阿爾卑斯山山脈，也極其困難。

由此觀之，船舶可以乘載運輸大量沉重貨物。加上航海技術相當先進，只要能充分利用風力，航行時間也會比想像中縮短

許多。因此，憑藉自然風力的航運大爲盛行，海路衍生的貿易獲得了進一步發展。

用船舶千里迢迢運送貨物，在港口城市銷售一空後，商人也不會空船而回。回程一路上添購許多新的貨物，滿載而歸。透過這樣的往返，南北各式各樣的產品開始流通。當中也包括了大型尺寸的繪畫。就這樣，南北的文化交流也經由藝術品的流通而有所進展。

透過舟船進行的南北交流——因此在義大利和遙遠的法蘭德斯誕生了「2個文藝復興」。

## 北方文藝復興發展的關鍵是一項意外的發明

接下來我想介紹一下北方文藝復興時期的代表畫家，布魯日的揚・范艾克。他比達文西稍早出生。有別於生卒年明確的達文西，揚・范艾克的生年只知「約於此時」。相較於通常清楚記錄了生卒年的義大利畫家，大部分的北方畫家生卒年不明。

這是因爲北方和南方之間，存在著「記錄文化差異」。從黑死病肆虐後重生的佛羅倫斯，在「錙銖必較」的梅迪奇家族推動下，採行了一種稱爲 Catasto 的「依據資產總額累進課稅」的制度。

這是一個相當複雜的稅制，為了實施這項稅制，必須清楚掌握每個家庭的家庭結構和資產。當時在佛羅倫斯仔細調查了這些資料，並記載於帳簿中。Catasto 這個稅制名稱，就是從原本的「如山堆積（Catastale）」而來。估計佛羅倫斯的政府機關中，每個家庭的財產記錄也是「堆積如山」吧！

不只是佛羅倫斯具有保存詳細記錄的文化，義大利的其他城市也有此特徵。與今日所知個性大而化之的義大利人反差超大，中世紀的義大利人心思可是非常縝密的！

相對於如此熱衷記錄的義大利人，法蘭德斯人雖然比較粗枝大葉，但在繪畫表現上卻不是這樣。即便不在乎記錄出生年月日，繪製畫作時卻出奇的細膩。

請看，代表北方文藝復興的畫家揚·范艾克的作品《天使報喜》，細緻的表現多麼驚人！這根本就是在小小指甲上施作精細裝飾的美甲師鼻祖了！

## 揚·范艾克 Jan van Eyck

揚·范艾克在日本不太為人所知，但在法蘭德斯當地卻非常受歡迎。他也是一位對義大利產生影響，有如「本土之光」的畫家。即使到了現在，只要北方的美術館舉辦他的特展，就會湧入大量人潮。話說回來，他到底是怎麼作出這種極其細膩的筆觸呢？實際

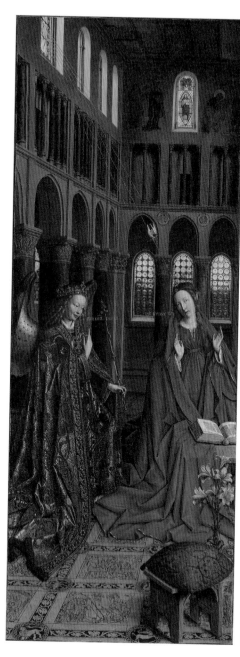

揚·范艾克
《天使報喜》
1434–1436 年
華盛頓特區
國家美術館藏

上，這裡有個「新技術」的發明。

大家，可以靠過來這邊看嗎？

啊，站在後面的不容易看到，所以請再靠近一點。

請看看這裡。看到了嗎？非常小的顆粒，這些是亞麻的種籽。

由於亞麻籽油可以有效潤澤粗糙的皮膚，因此受到現今女性的歡迎，但它不僅能使女性的皮膚保持光滑，也是一種改變了繪畫歷史的替代品。

亞麻源自8000年前的美索不達米亞地區，最終也來到了歐洲。自古人們就將它磨成亞麻籽油來食用。

看到了食用的亞麻籽油，有畫家想到「用這個或許可以調出新的繪畫顏料？」那就是法蘭德斯的畫家們。不管什麼時代，總有人會產生奇怪的想法。

他們用這種油來為顏料調色，製造出新的油彩。因應這種黏性顏料，誕生了「油畫」的技法。

油畫可以重複塗色和製造漸層效果，揚・范艾克和其他法蘭德斯畫家因而「可以媲美美甲師」，掌握精緻細膩的描繪技法。

這項在北方發明的油畫技法也傳到了南方的義大利畫家筆下。包括以達文西為代表的

許多畫家開始用油彩作畫。北方的油畫技術傳到南方，最終改變了繪畫的歷史。

不便利是激發創造力的土壤，此乃世間常理。「為什麼不能按自己的意願畫畫！」正這種不滿足感催生了油畫。

這項北方的發明傳到南方的天才畫家手裡，又再催生了義大利文藝復興的名畫。反之亦然，受到義大利畫家傑出繪畫的刺激，法蘭德斯的畫家也激發出「想要超越」的欲望。

就這樣，北方和南方的畫家即使沒有直接對話交流，仍然能夠通過繪畫間接互相刺激。對於身處21世紀能在網路上隨心所欲與任何人聯繫的我們來說，不知為何竟然會有點羨慕這種關係。

# 2 南北結合而產生的

# 油畫與書籍

## 從解讀繪畫和財務報表中學習

順帶一提,在這趟旅程中引導「如何解讀繪畫」的我,本身是一名到處講解「如何閱讀財務報表」的會計師。

有過這兩種領域的講授經驗,我注意到了令人「恍然大悟」的事實。那就是繪畫也好、財務報表也好,如果只是從「做中學」,人們多半可能只會感到棘手。

要了解繪畫就談寫生,要理解財務報表就談簿記。但若從這樣的「實務技能=描繪・製作」入手,對於初學者而言會感到挫折。

不管是學習繪畫或財務報表,還是避免從實務技術下手,而是從「解讀」之樂著手展開比較好。那樣的話,不管學習什麼都可以使人感到興味盎然。

因此，讓我來說明一下揚・范艾克的繪畫的「解讀方法」。這件《阿諾菲尼夫婦像》，如同畫家一貫作風，描繪得非常細膩。例如金屬製吊燈的光澤等等，在過往繪畫中從未見過。

這幅畫中描繪的新婚丈夫阿諾菲尼是一位義大利商人。畫面左邊畫了一些橘子，雖然很小，但是看得出來吧？看似隨意擺放的橘子，在北方並非唾手可得之物。也就是說，那些橘子也許是男主人從南方帶回來的。

倘若再更仔細觀察這幅畫深處所裝飾的鏡子，會看見鏡中描繪著人影，畫的正是揚・范艾克本人。揚・范艾克作為證婚人在場為新人見證，並在他們背後的凸面鏡上留下自己的身影，還在鏡子上方寫著「揚・范艾克在此」。不知道這到底算是低調還是狂妄，真是讓人摸不著頭腦的自我主張（笑）。

橘子一類的水果、吊燈和凸面鏡之類的義大利工藝品，透過船舶運送到了法蘭德斯地區。噢，是的，為了畫出如此細緻的繪畫，需要有放大效果的眼鏡。中世紀的眼鏡型放大鏡可以派上用場。假如沒有放大鏡輔具的話，很難畫出這麼精細的繪畫。當時的威尼斯就在製作眼鏡了，所以想來法蘭德斯的畫家應該也會運用這項工具才是，不過這也只是我的推測。

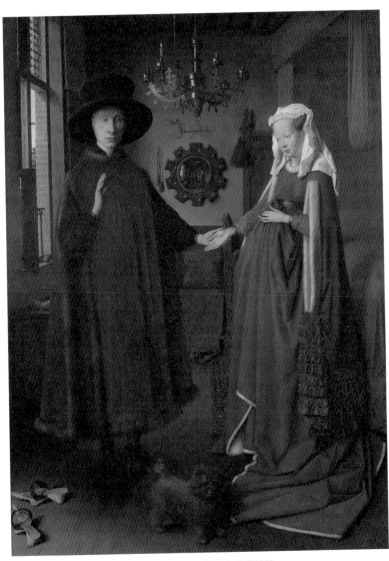

揚・范艾克《阿諾菲尼夫婦像》1434 年　倫敦國家美術館藏

先前提到的《天使報喜》和這件《阿諾菲尼夫婦像》，畫面左側都有一個窗戶，光線從窗口照射進室內。看著這種「光線透過左窗照射進室內的構圖」，你是否也想起了哪位畫家曾畫過類似的構圖呢？——沒錯，正是維梅爾！想必他是因故鄉的大前輩揚‧范艾克繪畫的精妙之處而大受啓發，因此畫出了構圖相似的作品。

## 遙遠的南北交流

雖然北方發明的「油畫」傳到了南方的義大利，反過來，也有南方發明的東西傳到了北方，那就是「畫布」。

在揚‧范艾克活躍的時代，聯繫南北的船隻是帆船。這個時代的威尼斯畫家想到了在船帆布上作畫的辦法。

在那之前，大部分的繪畫都是畫在木板上。但是，在濕度很高的威尼斯，好不容易畫在木板上的繪畫容易變形或龜裂，所以畫家們想出了在木板上貼一塊「帆布」的辦法。威尼斯的造船業興盛，畫家可以輕鬆入手廉價的帆布。透過使用畫布作畫，解決了「木材變形／龜裂」的問題。而且，與木板不同的是，帆布畫可以捲收，攜帶方便。

維梅爾 Johannes Vermeer

避免變形，便於攜帶——在威尼斯開始使用的畫布，也從義大利傳到了北方畫家那裡。揚・范艾克等北方畫家雖然仍用木板作畫，但在他們之後的畫家就開始使用帆布了。

北方的油彩技法與南方的帆布結合，成為聞名的「布面油畫（Oil on Canvas）」。自此以後，這種形式一直是繪畫界的「標準」。

油彩和畫布具有重要的共同點。它們都是由「不輕言放棄的畫家」創造出來的。北方的畫家因為無法用現有的顏料表達自己想要的效果而心生焦慮，於是自己製作了油性顏料，而南方的畫家則因為無法忍受木板變形，於是開始使用畫布。他們不甘於現狀，把追求進步當作目標，因為這種「渴望」而引發了創新。

他們因此有了超越自己專長領域的「寬廣眼界」。北方的畫家看著婦女用來烹調的食用油，靈光一閃：「這個也許可以拿來用用看？」南方的畫家看著港口的船，思考著：「如果使用那種帆布會怎樣呢？」就拿來當作畫材了。不管是哪種情況，他們都向外睜大了眼睛，並將一些意想不到的東西帶進了自己的領域。

我們應該也要好好珍視渴望之心和寬廣的眼界。啊，我想各位光是出於好奇心參加這次的導覽行程，就已經沒問題了。

## 南北結合所產生的暢銷書

北方的技術和南方的材料相結合，成就了繪畫界的經典款「布面油畫」。

這是繪畫界的一場革命，但在同時期，還有另一樣透過「北方技術和南方材料」的結合進而改變歷史的東西，那就是「書籍」。

通常教科書上會寫「隨著德國古騰堡發明活字印刷術，出現了印刷書」，但是光憑活字印刷術是無法印製書籍的。另一個重要的材料是「紙」。紙是義大利、西班牙一帶的有名產品。

所以書籍也可以說是由「北方的活字印刷術與南方的紙材」結合而成的。不管怎樣，「北方的技術與南方的材料」這樣的組合就是最強的！

順帶一提，各位，既然談到書籍，我有個提問。

世界上第一本暢銷書是什麼呢？

66

──正確答案是「聖經」。

在印刷書出現之前，聖經是用羊皮鞣製加工成羊皮紙製成的。

製作一本聖經大約需要幾十隻羊的羊皮，而且需要由神職人員依據另一本原書手抄謄寫而成，因此製作聖經所費不貲。聖經是一種高價的貴重物品，教會和神職人員都希望聖經內容能夠保密，因此聖經一般不會在市面上流通。

但這種情況在15世紀中葉左右完全改變。以活字印刷術和紙材印製的聖經出現之後，從神職人員到一般大眾都可以閱讀聖經。從此，歐洲的歷史以及繪畫的歷史開始發生重大變化。

各位，還記得〈Room1 義大利〉的故事中，中世紀之前的歐洲是如何憧憬東方的嗎？無論飲食、服飾、藝術、或金融，都是中國、伊斯蘭世界比歐洲更時尚更酷。

然而從中世紀末期開始發生逆轉現象，歐洲這邊很時髦的國家增加了。

毫無疑問，最主要的原因就是活字印刷術。歐洲文化圈的語言使用的字母數量少，而且圖形簡單易於製作活字。相較起來，扭扭曲曲的伊斯蘭文很難製成印刷用的活字。

「是否容易製成活字」的差異性非常關鍵，因爲這項差異直接關乎「是否易於製作書籍」的條件。在字母有利於製作活字的歐洲，航海術、烹飪食譜、計算與簿記的技術等

# 3 隱藏在布勒哲爾繪畫中的

## 北方商人悲嘆

彼得‧布勒哲爾 Pieter Bruegel

### 無畏惡魔開創新畫類的畫家

曾經有位北方畫家懷抱這樣的願望：「無論如何我一定要去義大利！」

他的名字叫彼得‧布勒哲爾。和北方的其他畫家一樣，他的生年和出生地並不清楚，年紀可能比揚‧范艾克小30歲。當他在安特衛普學習繪畫之後，就達成了造訪「繪畫的原鄉」義大利的心願。

從北方城市到南方的義大利，有兩種選擇：陸路和海路。

在布勒哲爾決定前往義大利的16世紀時，走海路已經相當便利，但他卻硬要走陸路。

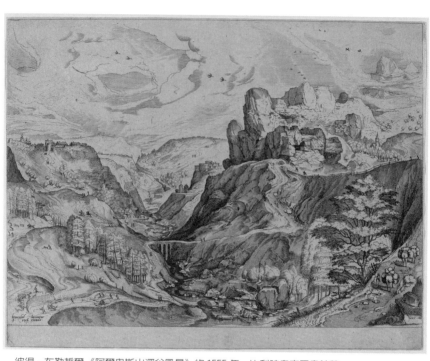

彼得‧布勒哲爾《阿爾卑斯山深谷風景》約 1555 年　比利時皇家圖書館藏

路線是從安特衛普到法國里昂，再越過阿爾卑斯山進入義大利。

如今我們一談起「阿爾卑斯山」，通常會聯想到清新的山脈與甘甜的天然水，但是當時的阿爾卑斯山卻是一個傳說棲息著精靈和惡魔的「恐怖」之地。翻山越嶺的陸路極為不便，又可能受到惡魔襲擊，是一條令人恐懼的路線。也許年輕的布勒哲爾是受到好奇心驅使，勇敢地以翻越阿爾卑斯山為目標。

幸運的是，布勒哲爾並未受到什麼惡魔襲擊，平安到達了義大利，並從羅馬再往南到那不勒斯，一路上參觀了許多名勝古蹟。他也可能到了更遠的西西里島。布勒哲爾的義大利之旅來回長達三年。在這趟旅行中，布勒哲爾無疑受到了義大利遺跡和藝術品極大

的影響。不過，阿爾卑斯山脈顯然給了他更重要的刺激。

布勒哲爾深深迷戀上神聖巍然的山脈和溪谷之美，他在旅程結束之後用素描勾勒出阿爾卑斯山的風景。這些素描也成為版畫被保存下來。

一系列的阿爾卑斯山版畫，對於未見過山脈而心懷恐懼的人們來說，應該備感驚奇。

這些版畫大大提升了布勒哲爾的名氣。還不只是這樣。阿爾卑斯山的風景及其素描與版畫，是布勒哲爾後來邁向風景畫家的重要轉捩點。

在還是只有基督教宗教畫被認為是繪畫的時代，他成為開創所謂新「風景畫」這種新畫類的先驅。布勒哲爾的風景畫具有俯瞰故鄉北方大地的構圖特徵。因為畫中經常描繪日常生活中的農民，他有時也被稱為農民畫家。

布勒哲爾畫中的所有人物，細節都經過精心描繪。整個畫面散發出「每個人都是主角」的感覺。布勒哲爾熱愛家鄉，是一位鼓舞支持在地居民、心地善良的畫家。

## 南方勝利組與北方魯蛇組

布勒哲爾是在16世紀通過陸路前往義大利，對那時候的北方畫家來說，前往義大利是一個夢想。不只如此，許多非藝術家的平民也對南方投以嚮往的目光。

當時的歐洲南部是生活豐足的地區。在義大利和西班牙等南部地區，因為蒙受日照充足的天然恩惠，農作物生長良好，地中海也供應了豐盛海鮮。大自然恩賜的餐食加上豐醇美酒。還有快速引進的東方文化製造業方興未艾，生產時髦的工藝品與美術品、棉和絲綢紡織品。除了溫暖的氣候外，與東方文化就近流通也帶來了南部的豐裕。

對比之下，北地的人們在寒冷氣候中必須縮著脖子度日。因為天氣往往陰鬱，蔬菜的生長不如南方來得好，也缺乏柑橘類的水果。說到北方的名產，主要是耐寒的毛織品與皮草這些土俗產品。而所喝的酒，則是以寒冷地區也能栽培的小麥作為原料釀造的啤酒。

南方人歡顏暢飲葡萄酒，北方人則喝著苦澀啤酒。

歐洲的南方和北方由於地理條件的極大差異，日常飲用的酒、食物和名產也南轅北轍。由於農業和漁業是主要產業，所以可以說：「南方勝利組、北方魯蛇組。」

在香檳市集中，南北方商人帶來彼此的特產進行交易，垂涎對方資源的大多是北方商人。

在這種情況下，不滿情緒往往會積聚在落敗者心中。無論在哪個時代，抱怨和不滿總是會在窮人那一方重重累積。尤其是積壓著怨怒，必須撫養妻子和孩子的北方商人男

子。他們一口仰盡苦澀的啤酒，在貧困的生活中壓抑憤怒。

布勒哲爾的《伯利恆人口普查》就是在這樣的背景下所畫的。

「爲了基督降生而前往伯利恆的瑪利亞」是新約聖經有名的主題，而布勒哲爾以他的家鄉作爲舞台來描繪這個主題。事實上伯利恆位在中東，不會下雪。布勒哲爾卻利用家鄉布拉班特的冬日雪景來表現基督教主題。

換句話說，這是宗教畫和風景畫的融合，畫家展現了將宗教繪畫主題納入風景畫的技巧。

在畫面左方的酒館前有一列隊伍。這些人並非要來喝酒，而是排隊繳稅。酒館的牆上掛著哈布斯堡家族的徽章，表明這裡是他們的領地。人們正前往西班牙商旅收稅處繳納人頭稅。當時，人頭稅是一種「人均」的簡明徵稅方式。雖然看起來簡單，但無論窮人或有錢人，都得繳納一樣的稅。此外，孩子愈多，這一家要繳納的稅金也愈高。換句話說，人頭稅是「對窮人嚴峻不利」的稅制。

原本風土條件就已經不利於糧食作物的生長，而當時正值嚴冬，每日更是爲糧食嚴重

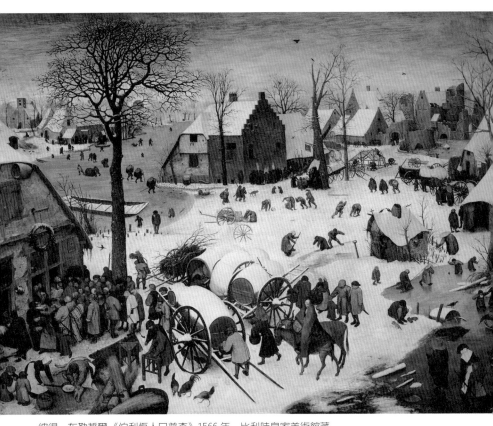

彼得‧布勒哲爾《伯利恆人口普查》1566 年　比利時皇家美術館藏

短缺所苦。生意不如人意，再加上無可避免被西班牙課重稅。

糧食不足、飢荒、貧困、重稅……與這幅畫的溫馨印象相反，人們在惡劣的生活環境

中悲嘆，最終轉變成了憤怒。

## 布勒哲爾在繪畫中寄託和平的希望

《伯利恆人口普查》是布勒哲爾晚年繪製的作品。

約在此時，他的家鄉爆發了比糧食和稅金還要嚴重的「大問題」，那就是反天主教的

基督新教徒的興起。

對於天主教教會開始出售贖罪券以籌措資金的行為，德國的馬丁・路德展開對教會的

攻擊：「這是不對的！」隨著瑞士人約翰・喀爾文和其他人的加入，他們對天主教的反

抗日漸激增，並催生出新教徒。

馬丁・路德 Martin Luther

約翰・喀爾文 Jean Calvin

新教徒並未否認「上帝」。他們反對的是以上帝之名行斂財之實的「教會」。新教逐

漸從歐洲北部往外圍傳播開來，包括在布勒哲爾的故鄉布拉班特的商人中，新教徒的人數也有所增加。

反抗天主教會。這種行爲在當時是很嚴重的事。

教會全面支配著人們的生活，尤其是工作與教育，與之抗爭，就如同我們今天要對自己就職的公司或就讀的學校提出控訴一樣。從「人在屋簷下，不得不低頭」的處世之道來看，簡直不可能。

就算是要對馬丁‧路德和喀爾文敢於提出異議的勇氣表達敬意，一般市民究竟爲何能認同與支持他們提出的激進主張呢？——這是很重要的一點。

「聖經的普及」無疑是新教誕生的背景。隨著平價聖經的問世，馬丁‧路德和喀爾文等神職人員得以重新思考「上帝的教誨」。結果就是他們促成了新教。雖然我不認爲愛喝啤酒的北方商人老阿伯能夠理解「天主教 vs 新教」的神學論爭，但他們受到城市裡大量散布的反天主教傳單的影響，愈來愈多人改信新教。

在這方面，馬丁‧路德是一個善於「向一般大眾進行推廣活動」的人，新教宣傳活動也因此順利進展。新教於是漸漸地傳播開來。

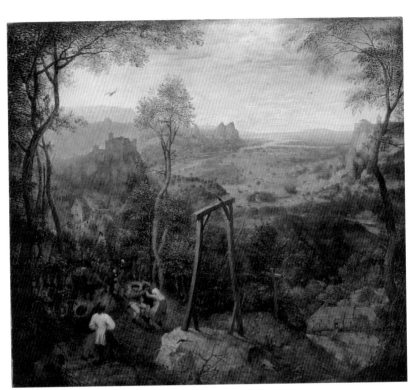

彼得・布勒哲爾《絞刑臺上的喜鵲》1568年　黑森邦立博物館藏

天主教會當然無法認同這樣的行為。

他們找到新教徒，將其五馬分屍、活埋、燒死，無所不用其極地打壓，引發新教徒的反彈。天主教徒vs新教徒的「無仁義之戰」就這樣揭開序幕。

當1566年《伯利恆人口普查》成畫之際，新教徒襲擊了安特衛普聖母主教座堂及其附近的教堂和修道院。布勒哲爾本人對此衝突似乎相當痛心。他在去世前不久畫了《絞刑臺上的喜鵲》這幅畫。

他對這幅畫寄託了什麼樣的想法呢？

站在絞刑臺上的喜鵲是象徵誹謗、搬弄是非之告密者的鳥。這件作品或許表達了布勒哲爾對告密者相繼指責「那傢伙信仰新教」的哀嘆。

布勒哲爾活躍的北方地區「尼德蘭」原

意為「低地」。長年經受水患困擾，總算設法克服了這些困難。但是，此地經常捲入歐洲霸權爭奪的風暴中，加上宗教衝突引發了一連串鎮壓與密告，實屬不幸。

絞刑臺處決了許多新教徒，但是畫中的絞刑臺並沒有使用的跡象，周圍還有男男女女愉快地跳著舞。

也許布勒哲爾是為了祈願回到不再有密告或絞刑的和平之日，才繪製了這幅畫吧。

遺憾的是，布勒格爾的願望並未實現。

天主教徒和新教徒之間的戰鬥愈演愈烈，遭受西班牙壓迫與整肅的北方人民，不久便站出來反抗西班牙，他們怒吼出「我們再也忍不下去了」。於是，愛喝啤酒的商人與強敵西班牙為敵，展開了漫長的戰鬥。

咦？怎麼在正精彩的時候就結束了？

這可不是我故意的（笑）。

話說，出乎意料的是，不少人並不熟悉我們在這個展間裡談到的「天主教VS新教徒」衝突。

同樣地，當我在一家外商公司工作時，也深切意識到了這一點。歐美同事經常開玩笑說「天主教氣質VS新教氣質」，但我卻一點也不明白這個哏。曾因為無法融入歐美同僚文化圈的笑話而感到相當沮喪。

如果您有類似的經驗，強烈推薦藉由繪畫來了解宗教衝突。

接下來，歐洲宗教衝突的故事就要從這裡正式開始。這場衝突中，誕生了一個名為「荷蘭」的商人國！

Room

# 3

化 仇 恨 爲
金 融 實 力
荷 蘭 的 故 事

Guide to
the Room 3

揚・范艾克加上布勒哲爾，真的太精采了！硬要選的話，比起正經八百的義大利宗教畫，我更喜歡北方文藝復興時期的作品。

先不說這個了，接下來是〈Room 3 荷蘭〉展間。這是先前〈Room 2 法蘭德斯〉的延續。

新教傳播至法蘭德斯和布拉班特，使西班牙的哈布斯堡王朝大為光火。兩者之間的衝突最終導致北方新教徒與南方天主教徒之間的戰爭。

一切始於新教徒遭受西班牙政府的高壓統治與宗教迫害，發出「忍無可忍！」的怒吼而展開抗爭，最終演變為「我們來建立自己的國家」的獨立戰爭。

結果，新教徒歷經漫長的戰鬥和複雜的過程後，達成獨立，建立了「荷蘭」這個國家。

而這個反天主教的新教國家的誕生，也對繪畫的歷史造成重大影響。

因為這樣，「教會」這個偉大的贊助者消失了。由於新教徒向天主教會宣戰，甚至進行破壞運動，天主教會不可能再擔任藝術贊助者的角色。

但荷蘭的繪畫發展也不至於因此衰微。富裕的人民成為新的贊助者，堅定地支持畫家。這使得荷蘭的繪畫發展，開始朝不同於宗教繪畫的方向進化。

那麼，荷蘭繪畫到底出現了什麼樣的改變呢？

# 1 在窮國商人間傳播的新宗教與宗教衝突

## 宗教衝突劃分出南北兩國

歐洲有好幾處被譽為「美麗廣場」的地方。

例如威尼斯的聖馬可廣場和布魯塞爾大廣場。

布魯塞爾大廣場位於比利時布魯塞爾的中心，也被登錄為世界文化遺產。

莊嚴的建築物彷彿要包圍廣場般林立，隱約可以聞到空氣中飄浮著從附近巧克力店散發出來的香甜氣味，感覺真的很棒。除了巧克力店，還有鬆餅店，這些店的食物都非常美味。如果大家有機會造訪布魯塞爾大廣場，請務必品嘗看看！

在這大廣場上，哥德式市政廳格外顯眼。

建築物的頂部裝飾著天使米迦勒的雕像。這位天使是布魯塞爾的守護天使，從高處守

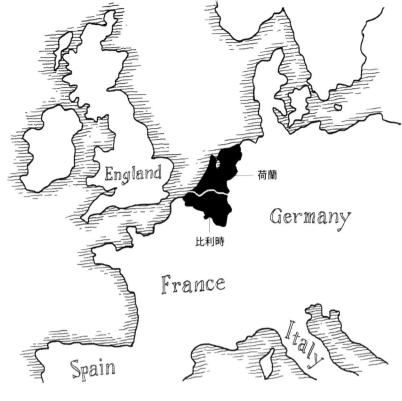

England

荷蘭

Germany

比利時

France

Italy

Spain

護著人們。

不過，這個美麗的廣場曾有過執行殘酷處決的歷史。

西班牙領導人在布魯塞爾大廣場上處死了艾格蒙和霍恩兩位伯爵。那正是1568年，布勒哲爾繪製《絞刑臺上的喜鵲》那一年。

悲劇的兩人並未受到米迦勒的庇護。但是，新教徒把這個事件當作契機，團結起來，最終向強敵西班牙拍板叫陣發起了獨立戰爭。經過長期的戰爭和政治動盪，新教徒所建立的國家就是荷蘭。

另一方面，相較於誓死建國而獲得成功的北

艾格蒙伯爵 Count of Egmont
霍恩伯爵 Count of Horn

半部荷蘭，南半部仍受西班牙統治。這就成了現在與荷蘭接壤的南方區域比利時。

如果從現今的地圖看南北分裂的國家，不免會想到朝鮮半島上的「韓國vs北朝鮮」之類的對立關係，但是荷蘭與比利時這兩個國家並非因為互相爭戰才南北分裂。他們其實是在反抗西班牙之下所形成的「獲勝的新荷蘭」和「無法獲勝的天主教比利時」。

兩國不僅在宗教上，也在繪畫發展上各自走出不同的道路。

## 荷蘭名校萊頓大學是威廉給予的獎賞

關於在布魯塞爾大廣場被處決的艾格蒙伯爵，歌德後來根據這件事寫了一齣悲劇，貝多芬則為此創作了一首曲子。為了保護新教徒，艾格蒙伯爵被冠上異端和謀反的污名後遭到斬首。這個故事深深感動了歌德和貝多芬。

不僅如此，同時身為叛軍領袖的奧倫治親王威廉一世，對於兩人被處決也感到悲嘆不已。但是當兩位盟友被處死後，威廉一世無暇悲傷，毅然投身領導獨立戰爭。

新教徒威廉率軍勇敢迎戰可恨的西班牙軍隊。

……可是很遺憾，威廉軍難以匹敵。

強敵西班牙軍隊佔有優勢，商人和傭兵組成的反叛軍則處於相對劣勢。

不過，就算反叛軍無法取勝，他們也展開了游擊式的「頑強戰鬥」，結果獨立戰爭持續了80年之久。

扭轉這場持久戰的關鍵戰役是萊頓圍城戰。萊頓市民堅守城池數個月，與圍城進攻的西班牙軍隊對峙。不但存糧見底，更不幸的是黑死病流行，造成大量死亡。萊頓市民在孤立無援的情況下堅定死守。而包圍萊頓城的西班牙士兵則在外面訕笑：「看你們還能撐多久。」儘管如此，萊頓市民仍然頑強不屈服。

城內已是眾人因營養不良而接近餓死的嚴酷狀態。此時，領導人威廉用令人震驚的戰術擊退了西班牙軍隊。

他採取了奇策——淹沒全城作戰計畫。

他破壞了河川上游的蓄水壩（譯註），造成全城淹水，救出留在小高堡中的人。可是這麼一來，被淹沒的城市裡，不管建築物或農田都會變得一團糟，而且需要好幾年的時間

奧倫治親王威廉一世 Willem van Oranje
譯註：一般較常見的說法是破壞海堤讓海水倒灌

才能復原。

就算是這樣，「寧爲玉碎！」懷抱頑強鬥志的反叛軍仍然執行了這個作戰計畫。

腳下洶湧而來的滾滾洪水令西班牙軍隊害怕，慌忙撤退。就這樣，萊頓市民以不屈不撓的精神驅逐了西班牙士兵。這場萊頓戰役也爲反叛軍帶來極大的勇氣。

「我們會成功！」從此，戰況發生了很大變化。反叛軍一次又一次擊退西班牙軍隊，朝向獨立邁進了一大步。

萊頓圍城中因爲營養不良而喪失性命的人，威廉非常讚揚他們的英勇，提議發放「撫恤獎勵」。對此美意，萊頓市民要求的獎勵既不是獎金，也不是稅金減免，而是「請爲孩子們設立一所大學吧」！

淹沒城市的苦戰後所得到的勝利──其象徵就是當地設立的萊頓大學。

這所大學不僅是萊頓的驕傲，也是荷蘭建國的象徵。

萊頓大學匯聚了來自國內外的人才。接下來要介紹的兩個人，大大改變了繪畫和經濟的歷史。

──那就是林布蘭特和克魯修斯教授。

## 寬容精神催生出的經濟大國與市場的誕生

萊頓，位於萊茵河口的一個小鎮。

與西班牙的奮戰中，市民建立的防衛堡壘至今還在，甚至可以登樓入內參觀。實際造訪此地，會訝異於它其實很小一座。

萊頓大學距離堡壘只有幾步之遙。

出生於這座城市並進入萊頓大學就讀的人，是荷蘭最具代表性的畫家林布蘭特。

他的父母是這座城市裡富裕的磨坊主。林布蘭特決定背負著父母的期望就讀著名的萊頓大學，但他也放棄了這所名門大學轉身而去。

理由是「我想成為一名畫家」。

不顧父母的擔憂，林布蘭特很早就展現了畫家的才能。

「磨坊主的兒子好像很厲害！」林布蘭特嶄露頭角，名聲傳遍街坊，接下來他還想到

──
林布蘭特 Rembrandt Harmenszoon van Rijn

克魯修斯教授 Carolus Clusius

大城市阿姆斯特丹一展長才。

他在阿姆斯特丹的評價也水漲船高。1642年畫下《夜巡》時，他的名聲達到巔峰。

林布蘭特這件代表作雖然稱為《夜巡》，但實際上描繪的是白天而非深夜場景。由於經年累月劣化暗沉而被命名為《夜巡》。其實繪畫的標題下得還挺隨便的（笑）。

總之，《夜巡》是受火繩槍手公會委託而繪製的作品。想請大家特別留意，這件作品完全沒有「宗教味」。題材與聖經或神話都無關，這是一幅單純「只描繪人」的繪畫作品。這類繪畫被稱為集體肖像畫，在17世紀的荷蘭很盛行。

這幅畫的背景也涉及贊助者的轉移──也就是贊助者從教會轉變為富裕市民。

荷蘭畫家雖然失去了以往的最大贊助者天主教會這個後盾，但是並不表示他們從此失業。

新興的富裕市民開始向畫家訂購繪畫。

在這個背景下，林布蘭特放棄名門大學選擇繪畫之路的「孤注一擲」，取得了巨大的成功。

本來北方文藝復興能在此誕生，就是因為這裡有很多人喜歡繪畫、欣賞繪畫。所以富裕的中產階級市民開始向有實力的畫家訂購畫作。

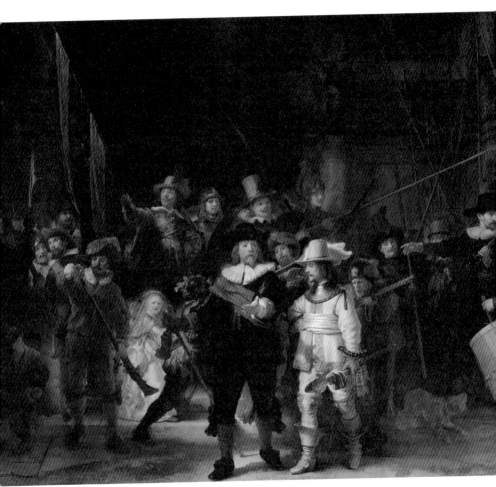

林布蘭特 《夜巡》1642 年　阿姆斯特丹國家博物館藏

## 縮小版繪畫

45.5 cm

41 cm

363 cm

437 cm

（右）林布蘭特的《夜巡》
（左）15 年後維梅爾描繪的
《倒牛奶的女僕》

其中最明顯的是訂購集體肖像畫類型的畫作。

集體肖像畫中所見的「非宗教」傾向進一步使新的繪畫類型在荷蘭誕生。

例如描繪景觀的風景畫，或描繪花朵的靜物畫，還有描繪人們日常生活的風俗畫等，都愈來愈多。

在荷蘭出現的繪畫轉變不只是這樣而已。

畫作的尺幅有愈來愈小的趨勢。前面提到的林布蘭特《夜巡》的尺寸相當大，但是荷蘭的後輩畫家維梅爾的繪畫尺幅卻非常小。

現藏於阿姆斯特丹國家博物館的《夜巡》和維梅爾的《倒牛奶的女僕》兩幅畫在展廳裡掛得很接近，比對它們的尺寸，兩者差異立現。

大家認為為什麼會發生這種「小型化」現象呢？

這當中有它的道理存在。倘若明白這一點，就能充分理解「荷蘭是怎樣的一個國家」，這個國家之所以會誕生世界上第一家股份公司和證券交易所，也很說得過去了。

# 2 世界上第一家股份公司和證券交易所誕生於荷蘭的原因

## 因為寬容的精神使歐洲各地商人雲集

在成為荷蘭建國關鍵的獨立戰爭中，傭兵相當活躍。富人因為能夠砸大錢僱用士兵，所以佔有優勢。

相對於已經苦於累累負債的西班牙，北部反叛軍陣營中有許多財力雄厚的商人。他們不只拿出自己的財產，還另外借錢，用來僱傭兵助陣。

在戰爭期間借錢，在戰爭結束後還錢，真是不可思議的商業模式。竟然真的有人願意借錢！如今不想冒任何風險的銀行員必須好好觀摩學習一下（笑）。

反叛軍贏得勝利後建立了荷蘭，因此荷蘭從建國以來就具有強烈的商業性格。新生的荷蘭發表了一份具有商人國之姿的聲明。

「生意人，來我們的國家吧！」

由於荷蘭最初是基於宗教衝突而建國，理當繼續憎惡天主教，但其實不然。荷蘭方面

驚人地發表了「No Side 宣言」（譯註），聲稱到此爲止吧！讓我們停止宗教的對立！若

喜歡來我們的國家做生意，無論什麼宗教信仰我們都張開雙臂歡迎。

這項寬容的 No Side 宣言吸引了北方各派的新教徒、南方的天主教徒，以及歐洲各地

受迫害的猶太人前來。

其中猶太人聚集到荷蘭的影響重大。當時猶太人的財力特別殷實。他們非常擅長集資

與借貸等金融行爲，此外，在各地蒐集情報的能力也十分出類拔萃。由他們來支援商人

可謂如虎添翼。換句話說，荷蘭招徠會「動腦」的移民。在這方面，與我們現在只將移

民視爲「單純勞動者」很不一樣。

荷蘭商人在歐洲近海貿易上無所不用其極大賺特賺，取代了已然經濟衰退的原地中海

王者義大利，之後更一鼓作氣將貿易事業擴展到東印度。

西班牙和葡萄牙早已在東印度群島的遠洋貿易中取得先機，荷蘭身爲後起之秀，也致

力殺入競爭版圖。陸上的戰爭雖已結束，但天主教與新教徒的戰鬥竟然在海上繼續，雙

方在海上進行了「連珠炮大戰」。

───

譯註：No Side 宣言，橄欖球比賽術語，意謂終場哨音響起當下恩仇盡泯。

因此，前往東印度的荷蘭船隻備妥了搭載大炮的大型船隻，並且組織大型艦隊出航，以防戰敗。但如果這麼作，安排這些船隻將會耗費鉅資，港口也必須相應整備。林林總總，為了東印度貿易斥資不計代價。為了能夠進行大規模的長期融資，荷蘭使出了一招殺手鐧——那就是股份公司。荷蘭東印度公司（VOC）成立，是世界上第一家股份公司。

此外，VOC還為股東準備了可以轉售股票的證券交易所。這麼一來，持有股票的股東可以持股獲得股息，也可以出售股票，這讓VOC股票熱門搶手。股份公司加上證券交易所，劃時代的機制在荷蘭誕生，這背後無疑包含了猶太人的智慧。

接著，我們要來進行林布蘭特繪畫的猜謎遊戲。各位，請仔細觀察這幅畫。「這幅畫中最昂貴的東西是什麼？」

這件作品的模特兒是林布蘭特的妻子莎斯姬亞，仔細看，她的耳朵上佩戴著寶石耳環。耳環看起來好像挺昂貴？還是說，她身上的華服才更加所費不貲呢？

莎斯姬亞 Saskia van Uylenburgh

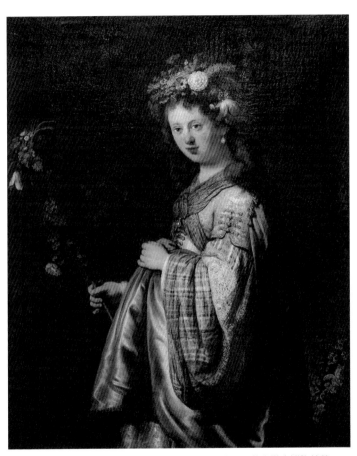

林布蘭特《扮演花神的藝術家夫人》1634 年　聖彼得堡艾米塔吉博物館藏

這些都不是正確答案——正確答案是她髮間的「鬱金香」。

嗯？這是在開玩笑嗎？對不起，這的確是在開玩笑。但也許不算玩笑，可能是真的。

這是因為當時荷蘭的鬱金香價格高漲，還發生了世界上首見的「鬱金香泡沫經濟」。

因為買賣VOC股票而興致高昂的荷蘭商人，開始在市場上交易各式各樣的商品。具有商人之魂的他們，熱衷於預測「價格上漲／價格下跌」的買賣。在這當中，鬱金香球根意外創出驚人的高價。

鬱金香原產於土耳其至伊朗一帶，也就是「令人憧憬的東方貨」。

鬱金香花朵的外型是不是和伊斯蘭的「頭巾」很像呢？這種頭巾的拉丁文翻譯為「turban」，據說就是鬱金香的字源。

在東方受歡迎的鬱金香大約是在16世紀傳入西歐。當時萊頓大學的卡羅盧斯·克魯修斯教授取得了這種珍稀花卉的球根。

「呵呵、這是多麼美啊！」

鑽研植物學的克魯修斯教授著迷於鬱金香的魅力，致力於品種改良。最終，他培育出了前所未見的條紋鬱金香。

由於條紋鬱金香非常受歡迎，在市場上的價格開始攀升。不久，無論是想用這些花卉

點綴庭園的「鬱金香愛好者」，或是「想大賺一筆的人」，全都爭相購買，並連迭喊出天價競購，出現了「鬱金香泡沫經濟」。

於是，世界上第一個泡沫經濟就發生在一個以勤勉節儉為宗旨的新教國家。豈不是一個令人咋舌的故事嗎？

而且，這起史上第一號不光彩的泡沫經濟來自鬱金香，沒有比這個更具反諷意義的了。為什麼呢？相較於南方天主教徒的公主偏好的華麗玫瑰，鬱金香是因為「可愛端莊」才受到新教徒喜愛。

體現新教國家質樸、儉約、勤勉精神的花朵，竟造成世界上第一個泡沫經濟現象，實在是太諷刺了。

## 鬱金香泡沫經濟的崩壞與林布蘭特的沒落

除了股票和鬱金香，荷蘭還有另一項出乎意料的商品開始在市場上交易──那就是「繪畫」。

在這之前，繪畫都是由教會相關人員和王公貴族所訂製。畫家接受「要這樣畫」的指示作畫，屬於完全客製化的產品。內容主要是宗教畫，作品尺寸也是配合教堂和王宮大

廳的巨大尺幅。

那些義大利繪畫中常見的傳統，在荷蘭開始有所轉變。

首先，隨著富裕的市民成為贊助者，集體肖像畫出現了，此外，一般市民用來掛在自宅裝飾，內容和諧安詳的小型繪畫也增加了。

畢竟，沒有人喜歡一早起床就在客廳看見令人惶恐的宗教畫吧！

適合掛在客廳的繪畫往往會是有海有山的風景畫、描繪一朵花的靜物畫，以及令人會心一笑描繪日常生活的風俗畫。這就是為什麼荷蘭畫家會開始為市民畫畫的原因。

投市民所好的溫馨畫作通常不是特別訂製，而是透過畫商在市面上出售。

就這樣，在荷蘭因為畫家的贊助者發生變化，而觸發了繪畫主題、尺寸和流通的重大改變。

## 繪畫的變化

|  | 義大利　→　荷蘭 | |
|---|---|---|
| 贊助人 | 教會或貴族 | 市民 |
| 主題 | 以宗教畫為主 | 風景畫或靜物畫等 |
| 流通 | 訂製生產 | 評估生產 |

隨著繪畫從訂製品轉變為市場分銷品，荷蘭畫家需要有「預測市場需求」的態度。

實際上，林布蘭特可能就是因為一心以客戶為中心而錯失轉型時機。

在畫出著名的《夜巡》之後，他因為家庭問題陷入財務困境，還向朋友和熟人借錢，最終面臨破產的不幸。在生意人的國度裡，像林布蘭特這樣自由奔放、具有職人精神的藝術家，可能難以生存。

接著，就在林布蘭特落魄之際，已經成長為歐洲最強經濟大國的荷蘭，經濟也開始下滑。促使這個國家發達的「金融實力」涉及股票、鬱金香以及繪畫等投資商品，當然「金融實力」也抬高了所有投資商品的價格。只是一旦經濟發展開始走下坡，所有投資商品的價格都會下跌。依賴金融實力提升國家經濟，一旦面臨衰退將更慘不忍睹。例如日本的泡沫經濟崩壞、雷曼兄弟金融風暴……

林布蘭特與荷蘭的黃金時代相當短暫。那盛放的條紋鬱金香，就像是那轉瞬即逝卻令人懷想的黃金時代──如今這種鬱金香也被稱為林布蘭特型鬱金香。

# 3

## 受雇畫家與自由畫家

### 跨越行銷時代的三井高利與荷蘭畫家

17世紀，林布蘭特和荷蘭迎來了短暫的黃金時代。

遠在東方的日本則有一間和服店剛於江戶開業。

這間商店名為越後屋，以「現金交易不二價」打響名號，就是現在三越百貨的前身。

在這間店出現之前，和服一向都是量身訂作。通常和服店的人會到大戶人家的千金小姐跟前測量尺寸，客製和服。而這種訂製生產總是成本較高。

越後屋改變了作法，開始在寬廣的店面擺售許多「現成的產品」。

越後屋預備了大量製作完成的商品，以現金出售，降低成本，開始以一般民眾為對象販售平價和服。如今，三越雖已成為高級百貨公司的代名詞，但它的創始店越後屋卻是一間價格親民的「折扣超市」。

在江戶時代經由出島與荷蘭進行交流的日本，和服產製也如同荷蘭繪畫，竟同樣出現驚人的「從訂製商品到市場分銷的變化」。

在這種情況下，日本與荷蘭的生產者必須考慮「市場想要什麼」，而非「自己想做出什麼」，否則很難作生意。這種變化在商界被稱為「從產品導向到市場導向」。

我認為這樣的環境變化對畫家來說有著非常嚴峻的一面。

例如，像《天使報喜》這樣的宗教畫有一定程度的製作「規則」，但是風景畫、靜物畫和風俗畫卻沒有。然而，如果不能畫出「顧客想要的繪畫」，也賣不出去。因此，荷蘭畫家必須具備一種洞察客戶需求的「行銷意識」。所以，無論是繪畫主題或是畫法，畫家都必須敏銳地意識到顧客的需求，然後畫出符合需求的作品。我認為這裡畫家被要求的靈活性，與堅持不妥協的職人精神，是相反的兩個極端。

17世紀的荷蘭畫家已被要求從「畫自己想畫的畫」轉型為「畫買家想要的畫」，但這樣的壓力無疑提升了荷蘭畫家的水準。

原本這裡就是一個汲取了北方文藝復興傳統、基礎能力堅強的地區。畫家紮實地學習繪畫基礎，同時又能開放地感受世界流行，畫出迎合當道的作品。他們所做的努力實際上很值得我們效法。

## 渴望出人頭地的畫家之王魯本斯

在此也介紹一下比利時的畫家。

比利時位於荷蘭南方，與荷蘭接壤。就像布魯塞爾大廣場，這個國家有很多地方給人優雅的印象。

好比 Godiva 這樣的巧克力就是這種感覺，不過終究才是鑽石最具有代表性。

在比利時的安特衛普至今仍然有許多珠寶店林立。

鑽石也是來自東方的印度，從那裡運到歐洲，隨著研磨技術的發展，成為當地的名產。即使在原產地印度可以開採鑽石，但是研磨技術不夠好。這項技術是在安特衛普這個地方蓬勃發展起來的。

雖然羅馬、西班牙和法國也有工匠從事鑽石研磨的工作，但是安特衛普鑽石工匠的技術首屈一指。描繪細膩的畫作、製作工藝品、研磨鑽石等「精細手工業」，果然非北方的工匠莫屬。比起用原料競爭，北方工匠更擅長用技術一決勝負。

在無論如何，行銷色彩和金融色彩都稍顯過濃的荷蘭，雖然經濟走向下坡，但是這個國家的畫家已經鞏固了自己的堅強實力，豐富了許多被稱爲「荷蘭繪畫」的嶄新類型。

魯本斯 Peter Paul Rubens

魯本斯就是出身安特衛普的畫家。

即使有些人不認識他，但應該有不少人知道「《龍龍與忠狗》最後一集中龍龍臨死前所見的畫」的作者吧！最後那一集，真是賺人熱淚啊！

龍龍臨終時和忠犬阿忠一起看的畫，正是安特衛普聖母主教座堂的《卸下十字架》。

哦！那是多麼戲劇性啊！細膩的筆觸加強了故事的張力。

這幅畫的作者來自安特衛普的魯本斯，是一位非常有「成功欲望」的畫家。大多數畫家都有強烈的欲望，但是這位魯本斯一心就想成名於世，自我表現欲很強。這與林布蘭特對自己畫作具有內省式的反覆斟酌特性形成對比。

在魯本斯出生和成長的北方地區，從16世紀到17世紀發生了宗教對立的衝突，但是大約就在這個時期，歐洲各地由國王中央集權統治的「絕對君主制」國家正在增加。

正是在這樣一個絕對君主專制的時代，誕生了討好國王的華麗繪畫，那就是巴洛克繪畫。大約在同一時間的音樂界，巴哈也以貴族喜好的巴洛克音樂炒熱宮廷氣氛。

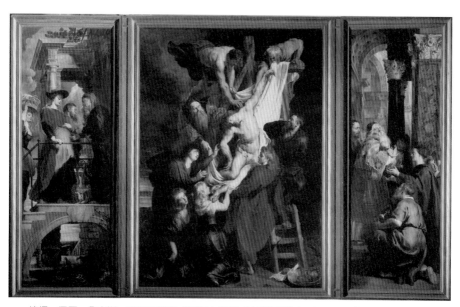

彼得・保羅・魯本斯　祭壇三聯畫《卸下十字架（中間部分）》1611–1614 年
安特衛普聖母主教座堂藏

巴洛克的本義是「不完美的珍珠」。由此可知,它最初包含侮蔑性的微妙意涵。言行過分誇張的人常會被說成「這傢伙是巴洛克式的呢」。話說這世上拍馬屁總不嫌浮誇哩(笑)。

「天主教會反撲」也是巴洛克風格流行起來的背景。被新教激起對抗心態的天主教會開始向畫家下巴洛克風格的訂單:「給我畫得再誇張些!」認為這樣比較能吸引市民。

奇才魯本斯收到許多來自教會與王公貴族的委託,以華麗的巴洛克式繪畫表現對現世的積極肯定,他不僅是畫家,也作為外交官活躍當世。身為頭腦清晰的美男子,還精通多國語言,肯定很受歡迎。

## 身為畫家,要追求安定還是自由

魯本斯年輕時曾前往義大利各地留學。當時的義大利是年輕畫家飛黃騰達的門路。魯本斯在義大利學習繪畫時就積極拓展人脈。之後,他穩紮穩打地經營自己身為畫家和國際政治人物的雙重身分,功成名就,最終還獲得「畫家中的王者、王的畫家」頭銜。

此許浮誇(巴洛克式)地說,魯本斯是為國王服務的畫家,但不知何時起他甚至能影

響國王。然而，這還是一個極為罕見的例子。大部分的宮廷畫家必須按照命令作畫。宮廷畫家通常都是犧牲創作自由以換取安定的生活。

在文藝復興時期，畫家雖然能夠「人性化」地自由表達，但是在那之後的巴洛克時期，宮廷畫家卻別無選擇，只能深陷在「受他人指示」作畫的泥淖。簡言之，許多宮廷畫家就像上班族，而魯本斯就像在上班族競爭中勝出成為社長、經濟團體聯合會會長。

身為天主教徒的魯本斯，因為和教會、國王的關係親密，才能那樣生存。

對比之下，新教國家的畫家林布蘭特沒有成為上班族的管道，終身作為「自由」畫家。自由畫家雖然能可以做自己想做的事，但生活並不安定。

想要安穩維生還是自由自在的工作呢？當時的畫家也和現在的我們有著同樣的煩惱。

有趣的是，林布蘭特在學畫的年輕時期，許多有影響力的人勸他「去義大利吧」，但是他都拒絕了。恐怕當他見到魯本斯和許多其他競爭對手到義大利朝聖，還會頂嘴：「連想都不想去！」他不曾造訪義大利，而是自行解釋、研究宗教繪畫，創造出自己的繪畫風格。

南歐的天主教國家大多是形成

提特斯 Titus van Rijn

哥德 → 文藝復興 → 巴洛克

這樣的繪畫潮流大勢，而林布蘭特則開創了一條發光的支流，就是「荷蘭繪畫」。

林布蘭特在他自豪的人生接近尾聲時，最後是和兒子兩個人被迫過著需要社會救助的貧困生活。倫敦的華勒斯典藏館就收藏有一幅林布蘭特晚年描繪兒子提特斯的肖像畫。

這幅畫滿溢著林布蘭特對兒子的愛。而且，這幅畫在館內被陳列於林布蘭特自畫像的對面。

「希望可以和帶著溫柔微笑的兒子在一起」

華勒斯典藏館這樣的善意令人深深地感動。

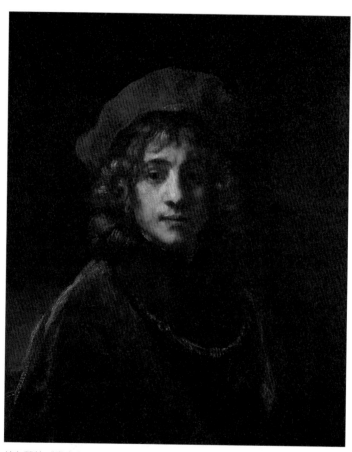

林布蘭特《畫家之子 提特斯》約 1657 年　華勒斯典藏館藏

當您看到林布蘭特兒子的肖像畫時，這個展間的導覽行程已經進入尾聲了。

儘管這是一間以荷蘭為主題的展間，但也一併介紹了比利時魯本斯的繪畫。

荷蘭與比利時的繪畫可以用「新教 vs 天主教」的圖示來理解。若能看出這條對比軸線，世界史與繪畫將會瞬間變得很有趣。

接著，就是繪畫史不可或缺的「法國繪畫」展間。

將會分成兩個展間特別介紹法國繪畫。

說到這個國家的歷史，「革命」是絕對無可迴避的話題。

要請您注意，法國大革命的前後，繪畫又是如何變化的呢？

# 4

在 混 亂 中
誕 生 品 牌
法 國 的 故 事

那麼，從這裡開始就是繪畫大國法國了。

繪畫史不能不談法國。

這裡的〈Room 4〉是法國故事的前半，下一個展間〈Room 5〉是後半。

若要說為何只有法國佔了兩個展間，實在是因為法國繪畫太過豐富了。

此外，結合法國繪畫和歷史一起說明，將會是一個很長的故事。

每個國家都有自己引以為豪的文化。

在法國，首先就是美食吧。被視為世界三大料理之一的法國料理，早已是一門藝術。

另外，還有繪畫與羅浮宮。

羅浮宮被法國人視為「我們的美術館」，自成立以來陸續接受名畫捐贈。

但是「我們的美術館」羅浮宮的歷史，令人意外地，似乎不太為人所知。

這個展間將介紹關於羅浮宮的許多故事，敬請期待。

這裡不只介紹繪畫，也會介紹建築物等等，畢竟了解它們背後的歷史和軼事會更有趣。

如果不了解這些歷史或軼事，可能就僅止於「真是美麗的畫作啊」或是「好高大的建築物啊」這樣的認識而已。

那樣豈不可惜，所以就來好好認識歷史吧！

# 1 為了追趕超越義大利設立藝術學院

## 蒙娜麗莎收藏在法國羅浮宮的原因

對於佛羅倫斯來說，1494 年是歷史上好壞參半的一年。

好消息是，曾教導達文西數學的盧卡‧帕西奧利教授出版了《數學大全》一書。當時的歐洲人連四則運算都不太會。隨著《數學大全》的出版，人們開始學習數學，因此加速了「科學」的發展。《數學大全》還講解了「簿記」，這是歐洲商人得以保留帳簿記錄的關鍵。

不幸的是，這一年梅迪奇銀行破產了。經營失敗的禍首是兩年前去世的羅倫佐‧德‧梅迪奇。他是梅迪奇家族的當家，也是實質統治佛羅倫斯的政治家。羅倫佐對藝術有精到的了解，並且「出手闊綽」。

當藝術蓬勃發展時，常有不少國王或領導人會像他一樣「出手闊綽」。從藝術家的立

場來看自然是相當感激，但是從財務角度來看，那就是「殿下失心瘋」。（譯註）

這就是兩難之處。若支持藝術，那麼財務狀況將會惡化。可是，如果像今天的日本那樣吝嗇，藝術將會衰弱不振……。

最終，羅倫佐揮霍無度，搞垮了梅迪奇銀行。

他甚至動用公款，因此激怒了佛羅倫斯市民。佛羅倫斯陷入混亂，連李奧納多·達文西都離開故鄉。

達文西此後在義大利輾轉各地流浪。法國國王法蘭索瓦一世見狀便伸出援手，邀請達文西。「要不要到我這兒來？」

這位法國國王也很了解藝術，另一方面，在法國對義大利發動戰爭期間，他非常鍾情於義大利繪畫。「樂意之至！」達文西接受邀請，前往巴黎。

■

盧卡·帕西奧利 Luca Pacioli

羅倫佐·德·梅迪奇 Lorenzo di Piero de' Medici

法蘭索瓦一世 François I

譯註：原文「殿のご乱心」是日本封建時代的說法，指上位者有失分寸，現代也用來挪揄身分地位高的人的離譜作為。作者用來形容文藝復興時期贊助者揮霍無度的行徑。

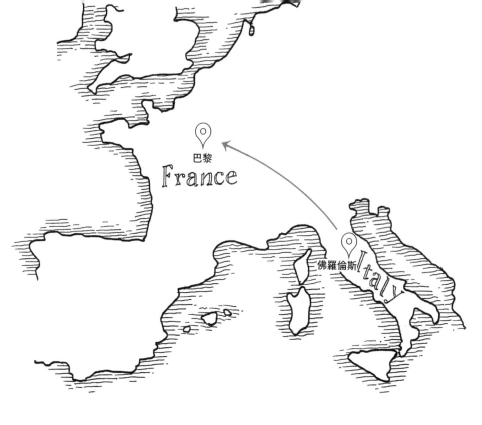

巴黎

France

佛羅倫斯

Italy

達文西在巴黎度過晚年，並於巴黎逝世。他的傑作《蒙娜麗莎》因此進入法國羅浮宮。義大利的繪畫至寶竟然收藏在法國，想想還真是奇妙。其中蘊含了達文西離開佛羅倫斯前往巴黎的一番原委。

兩國之間不可思議的緣分還沒結束。達文西到了巴黎之後，還有一位女性也從佛羅倫斯前往巴黎。

那就是羅倫佐的曾孫女卡特琳娜。她為了與法國國王亨利二世結婚來到巴黎。而亨利二世正是法蘭索瓦一世的兒子。

也就是說，過度熱衷文藝復興藝術導致銀行倒閉的男子的曾孫女，跟熱愛文藝復興藝術的法國國王的兒子結婚！

# 達文西與卡特琳娜帶來的兩種文化

義大利和法國雖然打過好幾次仗，但在藝術方面倒是關係友好。就像湯姆貓與傑利鼠，雖然老是在打架，卻互有感情（看不懂的人，只能說聲抱歉了）。

義大利的卡特琳娜嫁到法國後，帶來了文化方面的重大變化。

這段聯姻不只是為法國帶來了義大利文藝復興繪畫，另一種文化也伴隨著新娘從義大利一併被帶到法國——那就是「料理」。

儘管梅迪奇銀行倒閉，卡特琳娜仍是名門望族梅迪奇家族的千金。她雇用的廚師陸續進到法國，法國人的餐桌為之一變。

在那之前，法國料理的烹飪方式就只是簡單地燒烤食材。然而，卡特琳娜帶來的廚師擅長使用香料和醬汁，展現多采多姿的烹調手法。法國人更驚喜於菜色的鮮麗外觀和美味。對優雅的飲食方式和禮儀舉止更是驚為天人！對義大利人使用的刀叉也驚奇不已。

處處感到驚豔的法國人吸收了義大利料理的調味、餐具和餐桌禮儀。就這樣，將義大

卡特琳娜 Caterina de' Medici

亨利二世 Henri II

119

利料理按照自己的方式加以改造，形成了「法國料理」。

繪畫和料理，這兩項義大利的代表文化就被達文西和卡特琳娜帶到了法國。

接著，法國貴族開始用從義大利購入的文藝復興畫作裝飾自己的豪宅，在餐桌上擺放華美可口的「義大利式法國料理」，享受用餐的樂趣。

法國貴族過著豪華幸福的生活。但在背後，財務逐漸惡化。

法國的王公貴族一再奢侈揮霍自己的財產，但遠遠不夠開銷，於是開始向人民課重稅。在華麗的貴族文化背後，國家財政持續惡化，他們無所不用其極地向人民徵各式各樣的重稅。

全世界沒有像法國一樣稅種繁多且稅金高昂的國家。

料理和稅收──這兩項文化的「一長串清單」，從過去以來就是法國的傳統。

在法蘭索瓦一世延請達文西來到法國時，法國已經為了確立君主專制，大幅增稅。

這一連串惡習成風，從法蘭索瓦一世延續到下一代的亨利二世，以及之後世代的國王。

特權階級揮霍無度

↓

國家財政惡化

↓

欺壓市民的增稅

## 誓願打敗義大利，設立法國的美術學校

義大利的羅倫佐太過於喜歡文藝復興繪畫，以至於「殿下失心瘋」般揮霍，搞垮了梅迪奇銀行。

充滿魅力的義大利繪畫也深深吸引法國國王和有錢人。所有法國的王公貴族都「熱愛義大利」。

年輕的畫家為了向藝術品真跡學習，都嚮往前進義大利。

與林布蘭特活躍於同時期的法國畫家普桑，前往羅馬學習繪畫時愛上羅馬，說他「不想回國了！」於是選擇定居下來。這與林布蘭特不想去義大利的堅持恰恰相反（譯註）。

普桑年輕時便前往義大利，此後的人生大半時光都在義大利的羅馬等地度過。

他在羅馬學畫時，歐洲繪畫發展正逢巴洛克風格的全盛時期，但普桑不喜歡誇張的表現，而是描繪有思想背景為基礎、沉靜的古典主義繪畫。據說普桑的個性非常熱情，但他的繪畫風格卻是徹頭徹尾的端莊與理性。

這一件《阿卡狄亞的牧羊人》也飄盪著高貴知性的氣息。顏色雖然鮮亮，卻出脫得沉著穩重，您也感受得到其中的理性嗎？

普桑在羅馬學藝卻堅持古典主義美學的態度，後來成為法國繪畫界的「典範」。

雖然應該不是模仿「超愛義大利繪畫」的國王，但是法國貴族和教會相關人員也都大量搜刮搶購讓「殿下失心瘋」的義大利繪畫，法國的金銀財物因而流向義大利。這使法國的財政狀況逐漸惡化。

---

普桑 Nicolas Poussin

譯註：林布蘭特曾說不喜歡浪費作畫的時間去旅行。

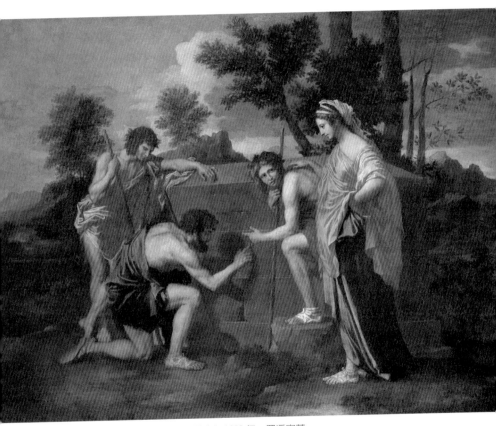

尼古拉·普桑《阿卡狄亞的牧羊人》1639 年　羅浮宮藏

在這種放任赤字的狀態下，開始出現「再這樣下去絕對不行」的聲浪。

1648年，路易十三統治時期，法國繪畫界有一項重大的舉措，那就是「皇家繪畫與雕塑學院」這所學校的成立。

在此之前，畫家在法國和義大利都只能算是「工匠」，為了成為能獨當一面的畫家，他們必須追隨匠師，在門下修業訓練。這樣的學徒制度中，首先可能需要花費大把金錢和人脈才得以入門。此外，學徒能否出道，還取決於師父的教學方式，壞心的師父也可能會毀滅有才華的門徒。

為了改善這種私人學徒制的弊端，法國決定打造一個「培育藝術家的學校」，創建一個藉由教育可與義大利匹敵的藝術強國。

當然，法國也一定懷抱著要由進口國轉變為出口國的野心，不想老是憧憬義大利。必須設法在自己的國家中培養一流的畫家，成為可以將繪畫出口到其他國家的文化大國，如此也能解除財政危機——這是有點關係到金錢的經濟野心。

首先為了在文化藝術方面，也順便在經濟方面「趕上並超越義大利」，法國成立了藝術家的培育學校「皇家繪畫與雕塑學院」。這所學校培育了優秀的雕塑家和畫家，為提

升法國藝術水準做出極大貢獻。

學院的成員被禁止自己出售作品，因為「貴族不做低賤生意」的傳統也適用於皇家學院的會員。學院畫家成為一種貴族，在這裡接受普桑一派高貴知性的繪畫教育，然後參加在學院體制下的「沙龍」發表作品。法國畫家必須藉由入選沙龍獲取名聲，才能賺錢。沙龍之後雖然也對公眾開放，但該學院還是一直保留著自成立以來的保守傾向。

「學院＋沙龍」受制於國王、貴族的影響，形成迎合貴族品味的保守傾向——這一方面得到支持，另一方面也受到強烈反彈。

# 2 針對奢華貴族的憤怒而爆發的
## 法國大革命

### 學院派驕子法蘭索瓦・布雪

長期嚮往藝術之國義大利的法國，矢志創建藝術學院。讓我來介紹一位可以說是學院派驕子的畫家，那就是法蘭索瓦・布雪。

身為畫家之子，他接受父親的繪畫指導，之後前往羅馬與義大利各地，展開藝術學習之旅。回到法國後，他如願進入學院，在那裡接受了法式繪畫教育。

原本布雪創作的是受義大利影響的繪畫，但進入學院後，他逐漸開始發揮自己的原創性。是否可以感覺到這幅《早餐》在潛移默化中受到荷蘭繪畫的影響呢？這件作品描繪的是理所當然的「日常」，而從左窗射入的光線，或多或少會讓人聯想到揚・范艾克。

法蘭索瓦・布雪 François Boucher

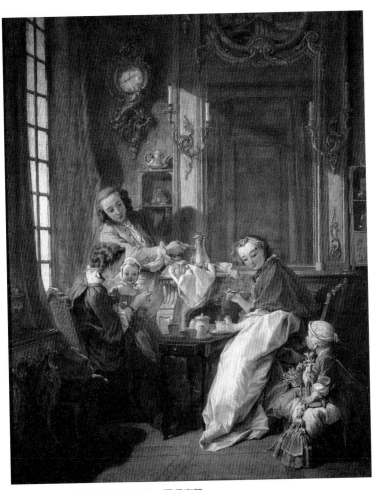

法蘭索瓦‧布雪《早餐》1739 年　羅浮宮藏

而且，畫中的人物表情流露出暖暖的柔和感。

不像文藝復興時期的繪畫那麼英勇，也不像荷蘭繪畫那麼寫實。不覺得這件作品有點漫畫風嗎？這正暗示了布雪後來的發展方向。

布雪進入法國當局用心扶植的學院，一步步邁向成功，後來成為路易十五的「國王首席畫家」。這是法國畫家的最高榮譽。如果要以日本的例子來比喻，可以說是比東京大學全校第一名畢業更厲害。是徹底的頂尖人物。

但是，他年輕的時候也是相當艱苦，例如去義大利留學等等，並未獲得母國的資金贊助，只能自費。好吧，也許是雙親出錢。這也算是欠父母人情債吧。

布雪在義大利並不是研究著名的文藝復興巨匠，而是有點次要的畫家。這也許給了他的父母親添了麻煩，又或許布雪懷抱著「不想與多數人走相同的路」的心情。

## 偶像始祖龐巴度夫人

話說當時繪畫的基礎無疑是義大利文藝復興時期的繪畫，但是布雪知道光靠模仿是不行的。這就是為什麼他在吸取繪畫基礎作為基本後，要以原創性為目標。

結果，畫家之路可能都是「模仿→反動→獨創」這樣的過程。而且，無論是學徒制還是學院制學校，也完全相同。

即使在不同國家或時代，都可以看到相同的取徑。而且，無論是學徒制還是學院制學校，也完全相同。

首先，要充分熟練「傳統模式」，也就是模仿。說起布雪所處時代之前的繪畫界，一直是「學習義大利繪畫」。

其次，「擺脫傳統」。如果完全沉浸在傳統之中，要超越傳統就很困難。無論是眼前的師父，還是過往的傳統，一旦學習掌握之後就要勇於轉身放下。

林布蘭特拒絕前往義大利，在遙遠的地方獨自詮釋宗教畫。布雪置身義大利，但研究的不是文藝復興時期繪畫，而是巴洛克繪畫。這都是出自第二階段的「我不想模仿他人」、「不想和別人一樣」的反動精神所觸發的行動。

如此，才有可能開始激發出最後的「獨創」。林布蘭特成為光影的魔術師，布雪則創生出後面會再進一步說明的洛可可繪畫。

說到「模仿→反動→獨創」，第二階段的反動愈強烈，激發出第三階段「獨創」的能量應該就愈大。

就這一點，包括我自己在內的21世紀商人，或許都該好好反省。

我們不自覺地依賴短期有效的方法論，覺得「只要照這樣做就行」，例如用學歷、資格證明、商業書等。然而光是模仿「know how」是沒辦法無往不利的。那樣只剩下競爭。能留名青史的畫家都已超越模仿層次。那是我們應該要好好借鑑學習的。

回到正題。

……糟糕，廢話說得太多了。不好意思。

布雪在義大利學習技術基礎，然後在法國藝術學院裡磨練自己的技巧，最後終於造就了自己的繪畫風格——那就是洛可可繪畫。

請欣賞布雪的洛可可繪畫代表作《龐巴度夫人》。

多麼優雅的少女漫畫氛圍。這就是柔美洛可可的精髓。

我在欣賞洛可可繪畫時，該說是煩惱都消失了嗎？感受到幸福的氣氛。不過，喜歡這種無憂無慮的幸福畫風的粉絲可是不少呢！

這件畫像的畫主龐巴度夫人是路易十五的情婦。她喜歡布雪的畫風，因此讓布雪畫了許多肖像畫。龐巴度夫人的肖像畫貌似還被製作摹本，不少複製品似乎常常出現在法國市面上。

龐巴度夫人 Madame de Pompadour

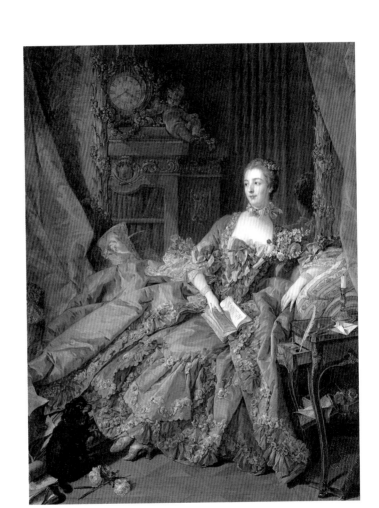

法蘭索瓦・布雪《龐巴度夫人》1756 年
德國慕尼黑老繪畫陳列館（Alte Pinakothek）藏

這幅繪畫的複製品恐怕會是不少法國家庭中的裝飾品。這就是為什麼她的髮型以「龐巴度」之名遠播。從這層意義上來說，她才是肖像被掛在市民家裡的偶像始祖。青春期少年們會在房間裡貼泳裝偶像照片的風氣，從龐巴度夫人的時代就開始了。

## 僅佔2%的特權階級和98%的市民

布雪繪製的洛可可繪畫不僅受到龐巴度夫人的青睞，也受到法國貴族的喜愛。

貴族真是偏好這種悠哉爛漫啊！是的沒錯，由於龐巴度夫人非常喜歡香檳，她的香檳是從漢斯的酩悅香檳酒莊那裡送過來的。

夫人和貴族們用洛可可繪畫裝飾自宅牆面，一邊以訂購自漢斯地區的香檳乾杯，一邊享受著法國料理。

由於所有貴族都如此奢華，財務狀況最終變得愈來愈吃緊。

到了路易十五時期，繼承自前任國王的債務終於膨脹到除了增稅還是增稅的地步。

時任法國財政大臣的艾提恩・德・西魯耶特後來制定了令人咋舌的新稅項。那就是空氣稅。呼吸法國空氣的人要繳稅。這項荒謬的稅收終究被否決了，但法國的財政實在是

132

太緊繃了，導致人們竟然認真討論過這個荒唐稅收的可行性。

順帶一提，因這項新稅收風波而卸任的鐵公雞大臣西魯耶特，好像還喜歡用廉價的剪紙方式製作剪影人物像。從此「剪影」就稱為 silhouette。

各位，以後看到剪影圖片，就請想起法國這段財務困難的歷史吧。

話說回來，布雪描繪龐巴度夫人的肖像，西魯耶特大臣辭職，都在18世紀中葉。

此時的法國，優雅的貴族與貧窮的平民之間對立加劇。

熱愛藝術與香檳的貴族，生活費用是由市民的稅金所支應。

老是被剝削的平民忍無可忍。

令人驚訝的是當時法國的人口比例，包含國王、貴族、教會相關人員在內的「特權階級」大約只佔2%。他們的窮奢極欲都要由其他98%的市民來買單。

不能再這樣下去了。民眾豈能不憤怒。過著食不果腹的艱辛生活，貧苦的百姓終於發出怒吼：「我們要麵包！」

———
酩悅香檳酒莊創辦人克勞德·酩悅 Claude Moët
艾提恩·德·西魯耶特 Étienne de Silhouette

14世紀的義大利遭受黑死病襲擊時，不幸的感染者和失去家人的人沒有發洩怨氣的對象。

於是強行虐待被指謫為罪犯的猶太人，並展開獵巫行動。

16世紀宗教衝突爆發時，受壓迫的新教徒向西班牙等受天主教強權統治的國家和領主等龐大集團發出戰帖。

相對於此，法國人民也認清了真正的敵人。

他們怒火熊熊、憤起以對的敵人——就是自己國家的特權階級。

不是為了疾病，也不是為了宗教，而是為了最切身的「金錢」而戰。它驅使法國人民採取具體而凶暴的行動。

那就是多數市民反撲少數特權階級的法國大革命。市民們怒視鍾愛洛可可繪畫的貴族，為了打倒向自己課以重稅的「舊制度」（L'Ancien Régime），他們站了出來。

在法國發生的市民革命，演變成歐洲首次國王和王后遭受處決的政治動盪。

# 3

## 牢牢抓住群眾心理的

## 拿破崙形象戰略

### 經過大衛粉飾的英雄拿破崙畫像

法國實在是一個「麻煩」的國家。

時常與鄰國發生戰爭，國王愛搞政治聯姻，法國人自尊心又高。

不過，當被問到「法國最有名的人是誰？」，每個人應該都會回答「拿破崙」。這樣的人物在其他國家前所未見。

拿破崙在法國大革命後登上歷史舞台。

在經受重稅與民不聊生的艱苦後，人民將路易十六推上斷頭台，推翻了君主專制。

發展到當時一切都還不錯。也能明白起義的情結。但他們似乎完全沒有想像過「接下來會變怎樣」的光景。等待他們的並非和平，而是羅伯斯比的恐怖統治。（見下頁譯註）

於是鄰近國家擔心「處決國王」的風氣會蔓延開來，開始集體施壓新政府。

內部動盪和外來壓力迅速襲擊了革命後的法國。儘管國王已掉了腦袋，但對新政府而言仍是突然浮現的大危機。

解決革命後大動亂的正是拿破崙。

他率領了一支龐大而強勁的法國軍隊，連戰連勝；軍事的勝利加上政治聯姻，他將歐陸大部分地區納入自己的勢力範圍。

當時的畫家大衛就畫下英雄拿破崙的英姿。

拿破崙騎著白馬，身姿多麼英勇。畫家大衛在法國動盪時期，也走上了與其他畫家截然不同的「勇敢」人生。

由於他「太熱血」的性格，熱衷插手政治事務以致入獄。畫家通常與政治保持距離，

譯註：羅伯斯比 Maximilien François Marie Isidore de Robespierre。雅各賓黨領袖羅伯斯比主張處決國王路易十六，1793年國民公會期間，羅伯斯比取得政權，頒布〈懲治嫌疑犯條例〉，採取恐怖統治，以公共安全委員會剷除異己，數萬人被暗殺或處死。

大衛 Jacques-Louis David

136

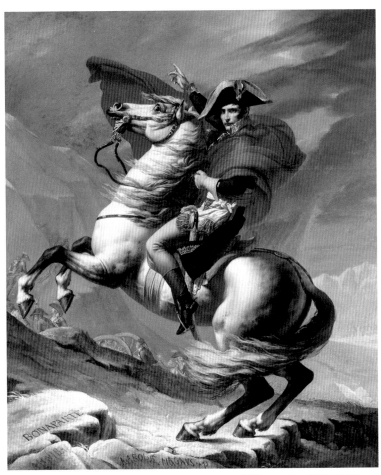

賈克－路易・大衛《跨越阿爾卑斯山聖伯納隘道的拿破崙》1801 年　凡爾賽宮藏

但由於他的性格，或者受到時代背景影響，他從事許多政治活動。為此，在拿破崙統治期間，他成為最受青睞的畫家，大放異彩，但在拿破崙慘遭滑鐵盧失敗後，他也跟著沒落，晚年的他甚至流亡比利時，再也無法回到法國。

大衛是布雪的親戚。雖然不一定是因為這層關係，但大衛一開始畫的是洛可可風格繪畫。然而，義大利之行成為轉機，之後轉型為所謂「新古典主義畫派」的線性硬質畫風。

法國大革命之後，貴族鍾愛的洛可可繪畫不再那麼受歡迎，因為貴族是民眾眼中的敵人。所謂「恨屋及烏」，此時便是「恨貴族波及洛可可」。

大衛專擅的新古典主義畫風在法國大革命後風靡一時。這是希臘與羅馬古典再次回歸的現象。

如同黑死病肆虐後的文藝復興時期，當繪畫界因某種混亂來到轉換期時，就不可思議地「回歸古典」。話說在商界也可以看到類似的現象。「鑑往知來」或許是不分業別的不二法門。

這就是為什麼新古典主義畫派會在法國大革命後取代洛可可風格，開始流行的原因。

先前看到的《跨越阿爾卑斯山聖伯納隘道的拿破崙》就是大衛接受拿破崙委託所畫。事實上，拿破崙當時騎的是驢子，但那樣看起來不夠氣派，於是大衛「拍了馬屁」將驢子畫成了白馬，「粉飾」出英勇而充滿活力的繪畫。

此外，拿破崙還請大衛繪製許多幅一樣的畫，到處懸掛展示。這就是拿破崙巧妙的形象塑造戰略。

## 拿破崙打造了繪畫成為公共財的契機

拿破崙在法國大革命之後的動盪時期登上帝位，他原本來自科西嘉島，後來入伍成為軍人。從軍團編制以來，靈活運用前所未見的新穎戰略和戰術，一次又一次擊敗敵國。

他率軍佔領了義大利、西班牙、荷蘭等擁有藝術品珍寶的國家。愛好藝術的法國不可能對這些東西視而不見。就這樣，法國軍隊忙著將耀眼的繪畫和雕塑搜刮回巴黎。

於是，從其他國家掠奪而來的藝術品都存放在羅浮宮。於是，歐洲各地的藝術品就在戰亂中聚集到法國。

值得注意的是，後來拿破崙開始將這些名畫「對一般人公開展示」。

對我們而言，「任何人都能到美術館欣賞名畫」是很理所當然的事，但是過去卻不是

這樣。因為以往繪畫是國王、貴族、教會等的「私有財產」。

在大衛的運作下，羅浮宮成為美術館，並對大眾開放。此後，繪畫不再是私人所有物，而具備「公共財」的性質。

從私有財到公共財——這是繪畫史上的重大轉捩點。

這恐怕也是拿破崙抓住大眾心理的一流公關戰略。

對於從軍人到政治家、外交官的拿破崙來說，拉攏法國大革命後混亂動盪中「疑心生暗鬼的大眾」是當務之急。只要就此宣布「向大眾開放名畫」，民眾無疑會兩眼冒出愛心，覺得「拿破崙是我們的隊友」。

羅浮宮曾經一度改名為拿破崙美術館。這不就是當今冠名權的始祖嗎？從這些事情就可以看出那時拿破崙對於攫取大眾心理的公關策略真是非常得心應手。

這樣說來，拿破崙看似是一個「精明幹練的廣告人」，但事實又並非如此。他應該是認真思考過，如何鼓勵那些因貧窮和動盪而精疲力竭的人重拾勇氣。他著眼的不是金錢或名譽，而是「文化的力量」。他或許想著，倘若觀賞一幅名畫，一定會令人感動，並

140

感到幸福吧。

羅浮宮的對外公開戰略成功奏效。

那時，那些頓失依靠、惶惶不安的人們深受感動而重新打起精神。繪畫和音樂具有使人積極向前的力量。而且，與現代不同的是，能親眼看到只在「傳聞中」聽過的名畫，那份感動想必非常振奮人心。

在對公眾開放的羅浮宮裡，不只是成年人，還有立志成為畫家的小幼苗都目光炯炯地凝望著這些畫作。其中出現了許多改變繪畫史的人物。

也許比起王公貴族創立的學院，拿破崙開放的羅浮宮是更棒的「教育機構」。

## 從城市回到農村 「重新充電」的農民畫家

「我該怎麼去羅浮宮呢？」

問路的是來自諾曼第的迷路鄉下人。

光看他用濃厚的鄉音問路的樣子就挺辛苦的。儘管他以成為畫家為目標進入巴黎的學院就學，身高超過兩公尺的他卻被取了「森林人」這樣的綽號，並遭到同儕嘲笑。

他的名字叫法蘭索瓦・米勒。出身鄉下的他，很早就以畫筆發揮自己的才能。因為畫

畫與身高或語言都沒關係。米勒的實力很早就被認可，年紀輕輕享有盛名。

儘管如此，大概是因為他對城市感到厭倦，又或是為了躲避當時令巴黎人恐慌的霍亂大流行，他離開巴黎，遷居到巴比松的鄉下。米勒並非在令人憧憬的義大利獲得啟發，而是在豐美大自然的鄉間空氣中睜開了創作的眼睛。他開始在此地創作出許多名作。

《晚禱》描繪了在遠方教堂傳來的鐘聲中祈禱的一對夫婦。該怎麼形容呢？觀賞這幅畫時感受到一陣暖意浮現。

由於描繪的是在教堂鐘聲裡祈禱的場景，所以這應該算是宗教畫吧。

但是，整體氣氛與義大利常見濃豔油膩的宗教畫完全不同。中心只見揮汗的勞動者。

在那當中可以感受到米勒「有所堅持」。

米勒還繪製了其他農民的勞動場景，如《拾穗》和《播種者》等等流傳後世的農民畫。他的畫作雖然只是描繪出農民的日常生活，但卻洋溢著勞動的尊貴與生命的喜悅。

順帶一提，革命後的法國，為了紓解財政困難，將土地出售給農民。由於是以極小單

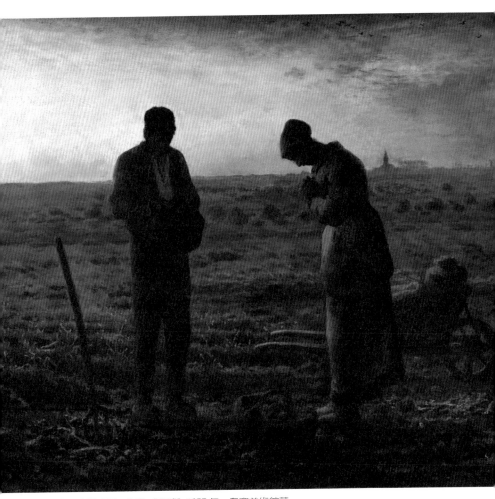

尚－法蘭索瓦・米勒《晚禱》1857 年　奧賽美術館藏

位買賣土地，所以出現了許多在狹小農地上耕耘的小規模農家。米勒的畫裡描繪的對象，應該就是那些小農吧。

大約在同一時期，法國的宿敵英國在工業革命取得了成功，並不斷積極擴大工廠規模。

法國人一邊看著正在發大財的競爭對手，然後汗流浹背地耕種農田。

但是別小看法國人了！

隨著後續農業的發展，法國栽培出美味的蔬菜，並伴隨烹飪技巧精進，擠身「全世界屈指可數的美食王國」。甚至和英國那種大量生產背道而馳，開始不同的製造產業。小農戶最終轉型成為「精品製造業」，從此建立了具有獨特個性、充滿魅力的品牌。

例如，卡地亞、路易威登、愛馬仕……

就像米勒一樣，他們並不安於遵循與他人相同的道路，法國人的「有所堅持」成為一個專精而新銳的品牌，至今仍然牢牢抓住粉絲的心。

---

卡地亞 Cartier
路易威登 Louis Vuitton
愛馬仕 Hermes

回顧法國繪畫史的發展，有幾個重要的轉變階段，其中最重要的分界無疑是法國大革命。

美術史大多區分法國大革命之前為洛可可藝術，革命之後為新古典主義畫派。

至於法國大革命，在此要再次強調「羅浮宮對大眾開放」的重要性。這催生出「大家的繪畫、大家的美術館」這樣的認知。

以上就是法國故事的前半。

接下來是法國故事的後半。我將會介紹一些眾所周知的名畫家，以及他們令人意外的一面與事跡，敬請期待！

Room

5

因 反 叛 而
開 闢 出 新 市 場
法 國 的 故 事

從這裡開始就是法國故事的後半。各位做好心理準備了嗎？

其實也不用特別準備什麼（笑）。

這個〈Room 5〉是法國故事的後半。

舞台是法國大革命之後，拿破崙風潮席捲後的法國。

「印象派」的畫家在此登場，眾所周知的馬奈、莫內、雷諾瓦等人。令人驚訝的是，這些印象派畫家「幾乎是同一世代」。

同年級生有時志趣相投，他們卻完全不相為謀，彼此之間有種擦出火花般的競爭心理，一種因為合得來所以不想輸的心態。這提升了他們整體的藝術水準。

為了理解他們的活動，必須先認識法國藝術界的「學院和沙龍」體制。法國大革命後，這種權威和保守的體制仍繼續存在，引發了年輕人的強烈反彈。

同儕之間切磋琢磨，然後反對既有的權威。再加上羅浮宮對大眾開放。於是，新的繪畫潮流「印象派」就在法國誕生。

與此同時，贊助者也發生了變化，繪畫終於脫離「宗教」。那麼，接下來繪畫的命運會是如何呢？

即將進入高潮的法國後半部故事，再次從「與義大利的關係」開始。

這兩個國家的「孽緣」還真是深厚得難分難解。

# 1

## 叛逆前輩帶給後輩畫家的
## 勇氣與愛情

### 法國從義大利帶回來的伴手禮

各位都聽過「西班牙流感」吧!

那是在第一次世界大戰期間發生的大規模流行病。但它不是從西班牙擴散出去的。如果要以感染源來命名,應該稱為「美國流感」才對。美國堪薩斯州的一所陸軍基地醫院裡,士兵們相繼發病,因為他們加入歐洲戰局,感染才擴散開來。

流感擴散的主要原因,在於各國隱匿士兵感染的疫情。像自家士兵已大量死亡這種不利情報,不會想讓敵軍知道吧。

西班牙發布了正確的感染資訊,並呼籲市民注意防範。由於西班牙誠實通報,才被冠上「西班牙流感」的名稱,還真是挺過份的。

1494年拿坡里遭到法國軍隊襲擊時,也發生了相同的事情。

那是一種叫做「法國病」的疾病。佛羅倫斯的梅迪奇銀行也在1494年破產,真是

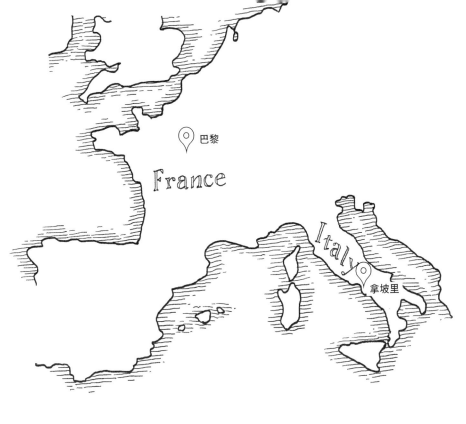

巴黎

France

Italy

拿坡里

義大利禍不單行的一年。

法國國王查理八世募集了來自歐洲各地的傭兵，進軍拿坡里。結果不但沒有獲得顯著的成功，士兵還因為這次的拿坡里遠征帶回來一個荒唐的「伴手禮」——那就是「梅毒」。

當法軍的傭兵返回各自國家時，梅毒就「從義大利到整個歐洲」爆發性地擴散開來，那時起，各國就開始互相推諉了。

義大利和法國互稱「法國病」和「義大利病」，葡萄牙歸咎於西班牙而稱為「西班牙病」，德國則稱之為「波蘭病」。各國針對自己不喜歡的國家指責「都是他的錯」。最後，由於戰爭的罪魁禍首是法國，梅毒因而被稱為「法國病」，法國人應該氣到不行。

治療梅毒的藥物直到20世紀才出現。

這個疾病數百年來令歐洲男性苦不堪言。與黑死病或其他疾病不同，梅毒不容易在短期內銷聲匿跡。

至於理由，各位應該都明白吧？

## 敢於引爆爭議的叛逆兒

16世紀爆發大流行的梅毒，在感染潮消退後依舊令好色男子聞之色變。即便如此還是頻繁到妓院尋歡的男性，到底該說是勇敢還是愚蠢呢？

不過，他們也有可憐的一面。修業中的年輕男子被師傅規定「在獨當一面之前不能結婚」，只好去找妓女。

有些妓院甚至是由教會經營。天主教會為了避免傳承的財產外流，禁止神職人員結婚，神職人員必須單身一輩子。所以他們也需要妓女來排遣寂寞。

這就是為什麼城市裡都會見到妓女的身影，其中又以羅馬特別多。各地的有錢男子來到羅馬學習藝術，肯定也會有性需求吧。另外，在舉行盛大活動的場所，總是會有不知道從哪裡來的妓女聚集，在夜晚的宴會中把酒同歡。

馬奈 Édouard Manet

妓女也與法國貴族和藝術家關係密切。

有些貴族包養高級妓女，提供她們奢華生活，不可思議的是貴族們竟以此自豪。此外，貧窮的年輕畫家有時也會拜託妓女擔任女性繪畫題材的模特兒。

其中，馬奈的《奧林匹亞》描繪的正是如假包換的「妓女」。

這幅畫的標題「奧林匹亞」是娼妓的通稱。當時，女性的裸體只許與神話或宗教有關，因此這幅畫是徹底的「離經叛道」。當然，這幅畫因為強烈的反叛性而受到嚴厲批評。

但是，身處21世紀的我們無法了解這幅畫的「叛逆」。描繪妓女有什麼好大驚小怪？

這幅畫被藝術界大老厭惡的主要理由，在於妓女被認為是「引起法國病的原因」。從中世紀以來，將饑荒和天災歐洲向來有種傳統，只要發生不幸，「都是某人的錯」。而法國病普遍被認為是「放蕩娼歸罪於女巫，把猶太人當作14世紀黑死病的罪魁禍首。

妓害的」。雖然追根究柢並不是妓女的錯，但是患有梅毒的男性病患就是會將這種痛苦

153

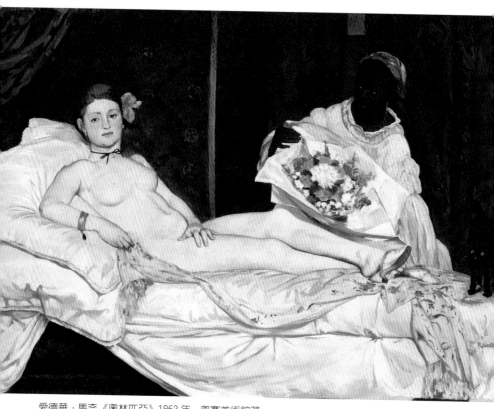

愛德華‧馬奈《奧林匹亞》1863 年　奧賽美術館藏

說成「是妓女有錯」。

畫家了解這一點，還以妓女為模特兒繪製這件作品，而看過這幅畫的繪畫界大老之中，大概也有深受梅毒之苦的男人。知道這一點還描繪「犯人」，真是故意引發話題的大逆不道。

實際上，繪製這件作品的馬奈本人似乎也患有梅毒。大概是年少輕狂。晚年，他的左腳因為壞疽而截肢，病痛纏身，最後死於51歲。

如果馬奈沒有生病，一定能夠創作出更多繪畫。真是可惜。但是，馬奈以他的人生向畫界大老發出怒吼，同時也向後輩示範了「就是要這樣挑釁」！這表示馬奈對後輩來說，是一個「令人憧憬的不良大哥」。明明惡劣地公然向老師挑釁，他展現的繪畫功力卻又沒話說──真是令後輩崇拜。

## 仰慕馬奈大哥的後輩畫家

馬奈出生在一個富裕的中產階級家庭，但他是一個不因循前例也不屈從權威、有骨氣的人。

前面提到的《奧林匹亞》是受到威尼斯大師提香畫作的啟發。但他也不僅止於模仿。

馬奈雖然模仿提香，但也融入了自己的觀點和技術。而且抱著不怕非難的態度。

提香描繪羅馬神話中的維納斯，在馬奈的畫中變成「妓女」。妓女是巴黎的維納斯嗎？彷彿可以聽到馬奈挑釁的笑聲。

不僅是繪畫技巧，這種「挑戰的態度」也大大鼓舞後輩。

許多後輩受到馬奈大哥的影響，其中最具代表性的是年紀稍小於馬奈的莫內、巴齊耶和雷諾瓦。這「近乎同梯」的三人組受到馬奈的強烈影響。而在這群同儕之間，還得再追加一位女性。那就是女畫家貝絲・莫莉索。

當時的女性要成為畫家是讓人無法想像的，但她不顧父母反對，立志畫畫。莫莉索從小就到羅浮宮勤奮地臨摹名畫。羅浮宮對大眾開放，對她來說是一件幸運的事。或許也可以說，女性畫家莫莉索是託了羅浮宮「資訊公開」的福，才能夠成為一名畫家。

提香 Tiziano Vecellio
莫內 Oscar-Claude Monet
巴齊耶 Jean Frédéric Bazille
雷諾瓦 Pierre-Auguste Renoir
貝絲・莫莉索 Berthe Morisot

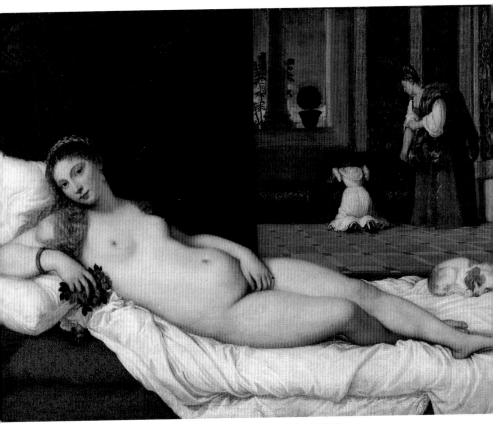

提香・維伽略 《烏爾比諾的維納斯》約 1538 年　烏菲茲美術館藏

貝絲‧莫莉索和她的同儕一樣仰慕馬奈。這裡有一幅馬奈描繪的莫莉索畫像。馬奈描繪莫莉索時，距他創作離經叛道的《奧林匹亞》已經過了大約十年。即將步入人生下半場的馬奈，到底是以怎樣的心情畫下這幅畫呢？

其實，有一種說法是馬奈和莫莉索曾經談過戀愛，可是沒有證據。如果真是這樣，那麼更複雜的是，莫莉索在馬奈畫下這幅畫不久之後，就嫁給了馬奈的弟弟。關於這點，評論家都發出「為什麼？」的疑問。當然，這一切都是個謎。雖然只是我的猜想，但我認為一切可能與馬奈的宿疾有關。

如果莫莉索因此想為他心愛的男人留下血脈？
如果馬奈害怕將自己的病傳染給莫莉索？

當注視畫中莫莉索意志堅定的表情時，不免會想像出多餘的情節。

馬奈對她的愛，彷彿要從這幅畫中滿溢出來。

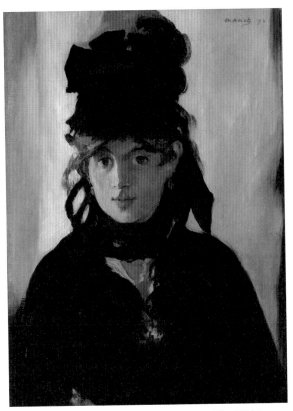

愛德華・馬奈《手持紫羅蘭花束的貝絲・莫莉索》1872 年
奧賽美術館藏

# 2 貧窮畫家

## 自由創作魂的去向

### 法國繪畫界的問題兒童

話說,各位喜歡古典樂嗎?

很慚愧,我不太在行。最近我才終於對它產生興趣。

要說為何之前不喜歡古典樂,便會令人想起陳年往事。

原因是小學時的音樂課。我被迫做不想做的演奏,被迫聆聽自己沒興趣的音樂,這讓我十分厭煩。在學校只要感到被迫學習,我就會出現排斥反應。

但是我熱愛音樂,從中學起就沉迷搖滾樂,讀高中時還去打工買了電吉他。當時真的很開心。我沉迷到連老師和父母都反對「那個什麼搖滾」。

因此,如果希望孩子不要再沉迷搖滾樂,那就讓學校來教搖滾樂就行了!考試考搖滾樂歷史、也考彈奏吉他,孩子肯定會超討厭搖滾樂。這樣的話,孩子可能也會愛上「學校不教」的古典樂。

好啦，這雖然是開玩笑，但也不能說只是個玩笑。

像我一樣，對「學校教的事情」產生反彈的是馬奈，以及後輩的「莫內、巴齊耶、雷諾瓦」三人組。

這三人以所謂「印象派」畫家而聞名，但印象派的存在，其實就像與古典樂相對的搖滾樂。

還記得我在前一個展間說明的法國「繪畫學校」嗎？

沒錯，就是為了追趕、超越義大利而成立的「皇家繪畫與雕塑學院」。這所學校在法國大革命期間一度被廢除，但之後又復活，直到現在。它就位在從羅浮宮渡過塞納河徒步約30分鐘的地點。

法國大革命之後，「學院」和發表場域「沙龍」仍然具有保守的傾向。那裡是由堅信「古典才算繪畫」的頑固老師擔任委員會成員。

有人抱持反抗的態度，對於接受這種保守姿態、遵守規矩當「乖孩子」作畫的事情不以為然。

馬奈就是其中之一。他的反抗行徑大概就是在沙龍發表《奧林匹亞》這樣驚世駭俗的作品。就像上音樂課時，故意在鋼琴測驗時「荒腔走板亂彈」。

另一方面，也有學生認為「上課什麼的，別理那種事！」那就是現在要開始介紹的印象派群像。然而，這群引發教學秩序混亂的不良搖滾樂手，卻演奏出了「美麗的旋律」，真有意思。

## 普法戰爭的失敗與一個好人之死

莫內、巴齊耶、雷諾瓦這同世代的三人，雖然在巴黎學畫，但是對於重視古典和傳統的風潮很排斥，「才不要這樣做」，他們開始走上自己的道路。

只不過，原先光是成為畫家就很搖滾了，再進一步背棄傳統是賺不到錢的。他們的青春時代就是「如畫般的」長期貧窮窮致。

這種窮兮兮的畫家消磨時間的方法，就是去郊外畫畫。

當時流行從巴黎搭火車出外小旅行，莫內的畫作就描繪了人們聚集在避暑勝地蛙塘的場景。

不只有歡樂群聚的人們，前景的水面也相當吸引人目光。

莫內運用「不調和顏料」的新畫法來表現水面，分別塗上藍色和白色，讓顏料在觀

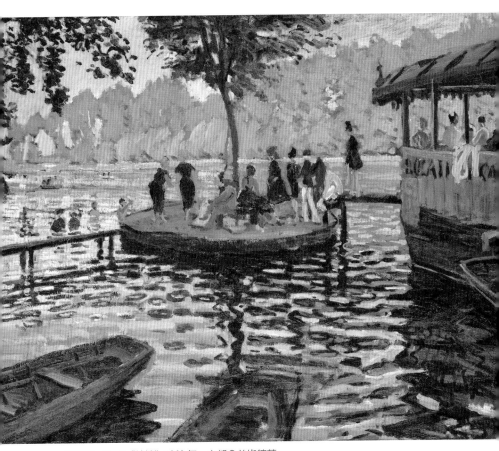

克勞德・莫內《蛙塘》1869 年　大都會美術館藏

眾眼中相互交融，水面波光粼粼。莫內透過這種筆觸分割的手法，得以表現出「瞬間之美」。

運用筆觸分割所描繪的畫，近看和遠看的感覺完全不同，請務必到美術館體驗看看。

話說，畫出這麼美妙繪畫的莫內，即使貧窮卻花錢如流水，缺錢到連房租和伙食費都付不出來，朋友巴齊耶看不下去，於是提供經濟援助。

不過，或許是考慮到莫內的自尊心，巴齊耶以「分期付款買畫」的方式每個月給他錢。此外，當莫內腳受傷並陷入低潮時，巴齊耶還以行動不便的莫內為模特兒畫了一幅畫。

「太難得了，讓我把受傷的你畫下來吧！」這是畫家才辦得到的安慰方式。

對他們的友情故事知道得愈多，愈覺得他們「眞是好麻吉啊」！

更重要的是，這位巴齊耶眞是一個「大好人」。

但是，改變他們的友誼和人生的事件近在眼前。

當巴黎人悠閒地搭火車到郊外時，鄰國普魯士正爲了與法國一戰而準備，按部就班地

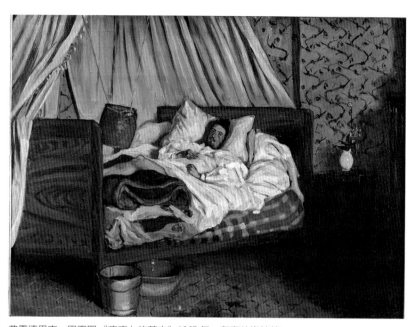

弗雷德里克・巴齊耶《病床上的莫內》1865年　奧賽美術館藏

建設鐵路。

普魯士鐵路建設的主要路線是東西向。線路的另一端就是巴黎。沒錯，一旦戰爭爆發，普魯士軍隊便可以迅速整裝前進法國。

普法戰爭終於在1870年爆發，也就是莫內畫了《蛙塘》的隔年。他們三人組也捲入了這場戰爭。新婚的莫內為躲避兵役，逃往倫敦，但巴齊耶和雷諾瓦都參加了戰爭。患了痢疾的雷諾瓦撿回一條命逃回巴黎，不幸的是，巴齊耶卻在戰場上陣亡。

莫內和雷諾瓦在戰後都活得相當長壽，但巴齊耶實在太短命了。

如果他能夠活得更久一些，他的名字一定會和好朋友一樣享譽於世。真是太可惜了。

勇敢、善良、有情有義的弗雷德里克・巴齊耶，享年28歲。

## 以自由為目標所舉辦的第一次聯展的走向

莫內為了逃避普法戰爭的兵役前往倫敦。他在這裡深受英國風景畫大師泰納的刺激。

不只如此，他在倫敦逗留期間還發生了一場宿命的邂逅。那就是與畫商保羅‧杜朗—盧埃爾的相遇。與這位畫商的相遇成為莫內和夥伴們的畫作得以前往美國的契機，這會在後面的展間說明。

對於要擺脫傳統與權威的莫內與雷諾瓦來說，尋找一個「願意買畫」的贊助人，是藝術家謀生的當務之急。

他們對教會、皇室和具有權威的沙龍不屑一顧，對他們來說，最重要的支持者是重視他們繪畫革新性的顧客，也是能慧眼發掘他們的畫商。

這時候，畫家變得有點像「商人」了。

畫家這個職業在商業上的表現就是「自由工作者（freelancer）」。

顧名思義，freelancer 原意是指手持長矛作戰的「傭兵」。傭兵鍛鍊自己的技能，受賞識者雇用。

166

不過，就像真正的傭兵，在「受特定人士雇傭」的狀態下，並沒有多少自由。說到畫家，就是那種為教堂和王公貴族服務的畫家。收入穩定換來的，是必須根據指令畫畫。

相反地，如果想要隨心所欲畫自己想畫的畫，就必須塑造一個「賣畫給不特定大眾」的狀態。為此莫內和雷諾瓦挺身而出。

他們一方面與理解、欣賞自己的畫商深化關係，同時也獲得他們的協助、策畫、執行「自己的繪畫展覽會」。

當時不像現在這個時代，任何人都可以自由企劃辦活動。自己找場地，挑選繪畫並懸掛布置，發布消息以吸引觀眾。所有不熟悉的工作都必須自己完成。

即使如此，他們還是開始號召夥伴，「讓我們來自主辦活動吧！」莫內、雷諾瓦、畢沙羅、竇加是發起人，貝絲・莫莉索和塞尚等人也宣布參加。

出乎意料的是，馬奈大哥並沒有參加這群年輕畫家的展覽。他似乎堅持在沙龍展出——要是參加這樣的展覽會，可能無法再回頭參與沙龍。馬奈終究沒有脫離沙龍，堅持「從內部搞破壞」。

泰納 Joseph Mallord William Turner, R.A.

保羅・杜朗─盧埃爾 Paul Durand-Ruel

相反地，莫內等人籌辦的「聯展」從外部挑戰學院和沙龍。如果自己繪畫的精彩之處能夠吸引世人，經濟上就可以獲得穩定，然後可以畫出更好的作品。

所謂畫家這樣的自由工作者賭上「自由」而戰。值得紀念的第一次聯展在1874年舉辦。

令人在意的結果是──這是難以卒睹的慘敗。

畢沙羅 Camille Pissarro
竇加 Edgar Degas

# 3 賺錢與繪畫

## 就算以大失敗告終也不撓不屈的不良分子

普法戰爭，巴齊耶陣亡，法國慘敗給普魯士。

普魯士因為這場勝利建立了德意志帝國，但在法國，政治和經濟仍持續動盪。

在戰爭期間舉辦的「第一次聯展」也遭受慘痛的失敗。

從這次展覽之後，他們被稱為「印象派」，但這並不是他們自己開心所取的名稱，而是一個針對值得紀念的第一次聯展中展出的莫內畫作的貶抑詞。

評論家嚴厲批評這幅乍看像是未完成的繪畫：「還不如塗鴉呢」，或說只流於「印象（沒畫完）」。於是莫內就在畫作標題加上「印象」這個貶抑詞，最後變成他們的團體名稱。

話說回來，第一次聯展是採取以莫內、雷諾瓦、畢沙羅和竇加為中心的「公司」的營運型態。正式名稱是「第一屆畫家、雕刻家、版畫家等共同出資公司聯展」。

這個計劃是向參加者募集資金，並收取銷售額的10%，用來支付各種開銷經費。這樣的營運內容對這些不良分子來說實在相當不錯。

雷諾瓦負責管理這家營運公司。一些二人開始在會場布展，但是大家後來因為厭煩就逃跑了，所以似乎是由雷諾瓦獨自一人完成了所有庶務。從不想做的會計管理到陳列布展，雷諾瓦都得一手包辦，真是可憐（笑）。

他的努力白費了，那些畫幾乎都沒有賣出去。

到頭來，第一次展覽會只換來嚴厲批評，別說盈餘，反而還賠錢了。

罵聲、徒勞、失望、赤字。然而，似乎沒有人因此沮喪不振。

其中一位主辦人畢沙羅寫信給朋友，提到之後的展覽會：「也許沒有未來可言，但如果我們必須再重頭來過，還是會毫不猶豫地走上同樣的路。」

他們真的很頑強。

莫內的《印象‧日出》描繪了面向英吉利海峽的利哈佛港。如果凝望遠方，會看到一

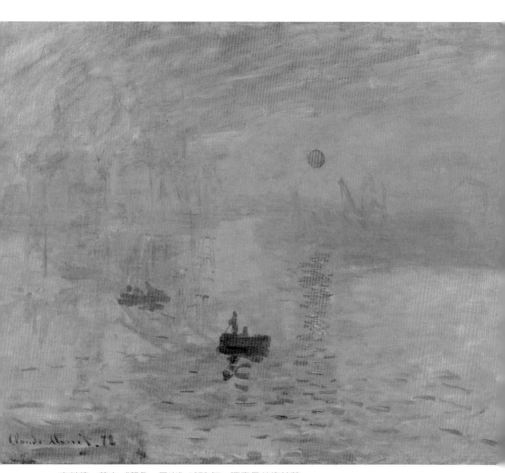

克勞德・莫内《印象・日出》1872 年　瑪摩丹美術館藏

個煙囪冒煙的工廠。雖然比英國稍稍落後，但在這幅畫中可以瞥見19世紀法國工業化的曙光。

雖然第一次印象派展覽失敗後，眾人作鳥獸散，但他們沒有氣餒，第二次之後仍持續不解。他們「相信自己，畫自己想畫的畫」的挑戰，也即將見到「日出」了。

## 滿足中產階級顧客的行銷精神

從莫內描繪的工廠可以看出，19世紀後半法國的工業化已經有所進展。尤其是棉紡織業方面，成衣業取得了極大的進步，包含承包商在內成為主要產業。

這時候巴黎出現了「裁縫女工（Grisette）」。Grisette 是灰色的意思，用來稱呼穿著樸素灰衣服的裁縫女工。

在棉紡織業蓬勃發展的巴黎，有許多相關的外包和內勤工作，來自鄉下的年輕「裁縫女工」便從事這些工作。這些女孩大多獨自住在屋頂下的小閣樓，過著貧困的生活。他們成為年輕畫家的模特兒，或是戀愛對象。

裁縫女工經常出現在當時的小說中，但多半以秉性不端的女孩形象登場，這是由於當時的貧困問題。

在激烈的工業現代化時代，並不是每個人都能獲得幸福。當時不像現在有就業保障，為了雇主的利益，女性很容易被解雇。很多失去工作的裁縫女工淪為妓女。

每天為了生活疲於奔命，又看不到未來。為了擺脫這種不安，在蒙馬特酒吧裡，年輕畫家邂逅裁縫女工，談起戀愛，週末一起搭火車去郊區野餐。印象派繪畫中描繪了許多這樣的年輕男女。

例如雷諾瓦描繪的《船上的午宴》。這幅畫的幸福氛圍如何？平日工作精疲力竭的人們享受週末，看了這幅風景，心情也變好。由印象派「人氣系」的雷諾瓦來描繪男女實在是精彩絕倫。這與只畫蘋果和山的「御宅系」塞尚形成對比。即使他們都是不良分子，各自繪畫傾向也大不相同。

這樣的雷諾瓦，漸漸開始與朋友們拉出距離。

雷諾瓦的朋友在1874年的第一次展覽會後，仍繼續舉辦印象派聯展，他則於1879年回歸沙龍，展出《喬治卡賓特夫人和其孩子們》，最後，這幅肖像畫成為他的

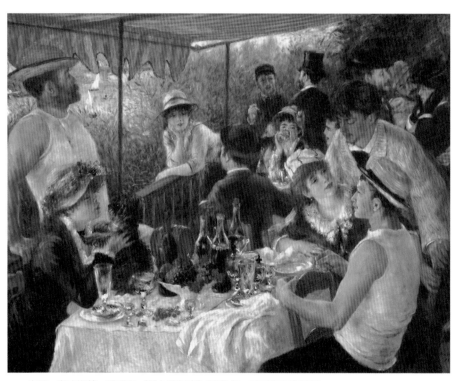

皮耶－奧古斯特‧雷諾瓦《船上的午宴》1876 年　菲利普美術館藏

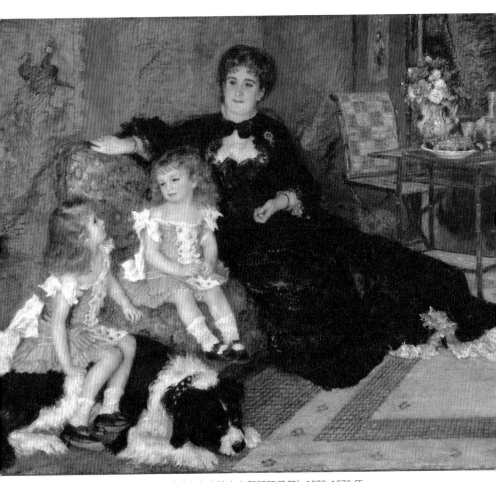

皮耶－奧古斯特・雷諾瓦《喬治卡賓特夫人和其孩子們》1878–1879 年
大都會美術館藏

成名作。

在印象派的不良同夥中，雷諾瓦是最早出名的。他出身勞工階級，敢於遠離夥伴，為了順應沙龍而畫出溫暖的肖像畫，在商業上取得成功。

為了讓訂購人喬治卡賓特夫人滿意，雷諾瓦在《喬治卡賓特夫人和其孩子們》中隨意描繪了愛犬、室內裝飾、珠寶等。這幅肖像畫已經讓人感受不到宗教色彩。畫中都是滿足中產階級顧客虛榮心的「行銷」精神。

雷諾瓦一度為了生活「不得不」放棄自我，但似乎沒有持續多久。果然是一個充滿叛逆精神的搖滾樂手，沒有出賣靈魂。

他相當苦惱，終於在40歲時決定首度前往義大利。

## 雷諾瓦告訴我們的答案

雖然遲了些，雷諾瓦決定前往義大利旅行。

人在煩惱時會想出門旅行。而大多數的人在40歲左右煩惱人生

雷諾瓦在羅馬、佛羅倫斯和龐貝遺址所在的拿坡里到處遊覽，重振人生。事實上，這次義大利之旅，他悄悄與一位女性同行。這也是他後來的結婚對象，裁縫女工艾琳。

176

雷諾瓦因為具有「人氣系」特質，朋友都認為他「一定可以跟漂亮女人結婚」，沒想到他卻選擇了一位「豐滿大媽型」的艾琳作為婚姻伴侶。他的朋友似乎很驚訝。看來這次義大利之旅對雷諾瓦來說不僅是一次研究之旅，同時更是一次蜜月之旅（後來這件事情因為女方而曝光了）。

雷諾瓦在40歲時第一次去義大利，然後與元氣潑辣的裁縫女工結婚。從此他的畫風又開始改變。

說起他的朋友莫內晚年也搬到了吉維尼；莫內前往義大利威尼斯旅行，最後停留並定居在吉維尼。

在那之前，法國繪畫界的傳統是「趁年輕時去義大利」，但這裡的兩位印象派畫家選擇了「晚年，到義大利去」。

關於這點，我其實能夠稍微理解。年紀太小時，見識太多「厲害的事情」，受到的影響太深，會難以擺脫模仿。荷蘭的林布蘭特主張「不一定要去義大利」，雷諾瓦和馬奈

喬治卡賓特夫人 Madame Georges Charpentier

艾琳 Aline Charigot

不也一樣嗎？當然也是因為貧窮的緣故，但總是有一種「難道要和其他人走一樣的路

嗎？」的排斥感。

由充滿個性的兩人所開始的印象派展覽，最終持續到1886年的第8回。

從此誕生了許多法國藝術界引以為豪的畫家。

叛逆之子馬奈大哥播下種子，莫內、雷諾瓦、巴齊耶等人精心培育的草木，之後在後

輩的耕耘下，紛紛開出美麗的花朵。

莫內的筆觸分割，進化為後印象派秀拉「只用點描繪」的點描畫法。此外，荷蘭的梵

谷積極採用筆觸分割和點描法，創作出獨特的溫暖繪畫。

為了錢工作？還是為了自己想做的事情工作？

每個時代的畫家都在為這件事煩惱。就連我們也會為這種事傷神。

我想雷諾瓦對這個二分法的問題給出了一個答案。

畫畫的目的是「為了讓看的人感到幸福」——這樣想的話，賺錢和想做的事情其實是

可以兼顧的。

在金錢與理想二分法的情況下，還有很長的路要走。只要尋求兼顧就可以了。為我們

以身示範的雷諾瓦，不管別人怎麼說，真的是很偉大。

秀拉 Georges-Pierre Seurat

經濟上較充裕的雷諾瓦幸運地活得長久，並持續畫出「讓觀眾感到幸福的畫」。除此之外，胖胖的艾琳總是跟在他身邊。她忙著打掃雷諾瓦的工作場所，一心一意付出讓他專心畫畫。

「人氣系」雷諾瓦最後很懂得「如何讓自己快樂的方法」。

皮耶－奧古斯特・雷諾瓦《雷諾瓦夫人肖像》
約 1885 年　賓州費城美術館藏

分成前後半、連續2個展間的法國故事到此結束。

各位，法國的導覽行程很長，真是辛苦了。

「印象派」在這個法國展間登場，但這次我只介紹了幾位畫家而已。

還有其他很棒的畫家，有興趣的人請務必要去美術館。

到時候，不要忘記「近看和遠看」！

順帶一提，包括這次介紹的人在內的印象派繪畫，獲得高度評價和熱賣的地方並不在法國。竟然是在隔海相望的美國。

為什麼法國人的繪畫在美國開始走紅呢？

原因將在隨後的展間逐步揭曉。

下一個展間要介紹法國的宿敵「英國」。英國以工業革命聞名，我們要將時鐘的指針往回調幾圈，從「工業革命之前」開始說起。

克 服
技 術 革 新 的 不 安
英 國 的 故 事

這趟導覽行程將要離開歐洲大陸，前往隔海相對的英國。

一說到英國畫家，大家會先想到誰呢？

有名的「英國畫家」還真是意外地少。若是義大利、荷蘭、法國畫家，能想到的人選就多了。

其中，泰納被多數英國人標舉為「我們引以為傲的畫家」。

這個〈Room 6〉將以泰納的繪畫為中心進行說明。

泰納的繪畫，尤其到晚年，變得相當「模糊」。啊，「模糊」不等於「迷糊」。

更確切地說，他是經過認真思考才開始畫起「模糊」的畫。這到底是怎麼一回事？

Guide to
the Room 6

説到英國的繪畫界，除了畫家之外，不能不觸及「繪畫市場」。

從拿破崙戰爭時期開始，歐洲各地的繪畫匯集到倫敦，就在那裡，一個嶄新的繪畫市場誕生。

也請留意「為什麼繪畫會匯集到倫敦？」以及「新市場的特徵是什麼？」等內容。

許多傳統的歐洲國家都有「國家美術館」，英國也有著名的倫敦國家美術館。

和其他國家相比，只有英國國家美術館的性質略有不同。到底有何差別呢？希望你們會喜歡這樣的美術館故事。

# 1 文化發展中國家

## 英國的繪畫狂想曲

### 為什麼英國有錢公子哥要去義大利？

我們經常可以看到用 Grand Tour（壯遊）來形容到海外美術館參訪。

這個名詞甚至還會被直接用來當作特展的名稱。

乍看字面，我也思考過所謂「大旅行」是什麼意思。

從結論來說，這是英國「富家子弟」的義大利之旅。當然，也有成年人會去，行程更是五花八門，但典型的路線就像地圖所顯示的那樣。

標準行程首先從英國越過海峽到法國，然後從法國的巴黎往南到義大利，接著遊歷米蘭、佛羅倫斯和羅馬這些城市，最後來到終點威尼斯。

如果時間充裕，可以沿著義大利半島往南，造訪在〈Room 1〉中介紹過的西西里島。

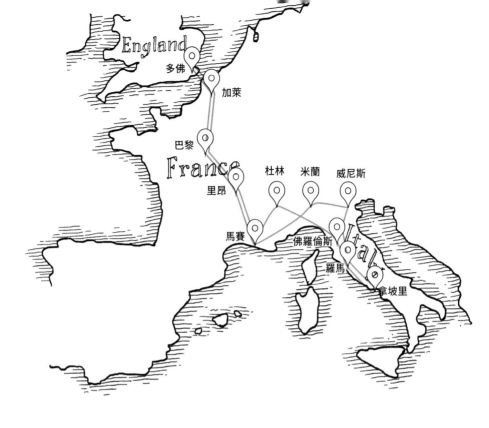

England
多佛
加萊
巴黎
France
杜林　米蘭　威尼斯
里昂
馬賽
佛羅倫斯　Italy
羅馬
拿坡里

「壯遊」在18世紀左右非常盛行。歷史不只是接受，更重要的是積極「提出疑問」。

在此希望各位能思考一下。

「爲什麼英國人那麼想去義大利？」

實際上，雖然英國從中世紀開始就展現出它的存在感，但終究是「北方小島國」。說起來是一個不怎麼樣的島國。總是陰天，種不出什麼蔬菜水果，一個只有綿羊特別多的羊毛織品國。

突然間，隨著工業革命的成功，它搖身一變，成爲工業化的明星。

雖然能因此獲利，但也就是所謂的暴發戶，感覺比不上「經濟雖然衰退，但文化造詣還是很高的義大利」。也就是說，當時只要提到紳士，就是指義大利人。

於是英國快速致富的富豪會說：「兒子啊，

去義大利學習吧！」換作今天的日本，就像是中小企業的社長送兒子去美國留學一樣。

事實上，英國的藝術和繪畫表現差強人意。文藝復興繪畫和巴洛克繪畫在歐洲風行的時候，英國也幾乎沒有出現有名的畫家。在壯遊興起的時期，終於有畫家冒出頭來。

這表示英國人在18世紀因為壯遊，接觸到了海峽對岸法國優雅的洛可可藝術，接著又在義大利見識到自文藝復興以來英勇而豪華絢麗的藝術品，取得了「提高文化水準」的成果。

英國富家子弟的這趟長途旅行，暫且先不說崇高目的，「有錢公子哥」並未老老實實地旅行，一路上幹了各式各樣的壞事……。

## 用纖細之筆大膽撒謊的威尼斯風景畫家

富家子弟不管到哪裡喝酒都要大肆喧鬧，只要有漂亮的妓女招手，立刻就拜倒在她們的石榴裙下。身懷鉅款的人這樣子是很危險的。

當時一路上會有負責照看的家庭教師同行。亞當・斯密也是這種家庭教師。不愧是經濟學之父，抓緊機會兼差賺錢，還能順便增廣義大利見聞。

卡納萊托　Canaletto

話說，壯遊的終點是威尼斯。在當地觀摩繪畫或建築物，當漫長旅程結束，想必也會熱鬧狂歡吧。

說到旅行尾聲就會想到伴手禮。這裡最有人氣的就是「風景畫」。

尤其是卡納萊托的威尼斯風景畫，大受英國人歡迎。

以下這幅《大運河上的一場帆船賽》描繪了威尼斯一年一度的帆船賽事。

這幅畫描繪的帆船賽從畫面正前方出發，遠方可以看到的里阿爾托橋是比賽目標。運河兩岸的建築物傳來人們熱烈的歡呼聲。

作為比賽目標的里阿爾托橋，至今仍是一個有許多觀光客的繁華知名景點，它在經濟史上也是一個非常重要的地方。因為在這座里阿爾托橋開始做起貨幣兌換生意的商人，被稱為「銀行的祖先」。他們把檯桌放在橋頭做生意。這種檯桌（BANCO）後來演變成BANK＝銀行。

事實上，從這位畫家的位置看不到里阿爾托橋。意思就是卡納萊托在這幅畫中置入小小的謊言。這算是滿可愛的，還大大方方地畫上原本沒有的建築物。明明是描繪這樣細緻的畫，為了服務顧客而大膽謊造，這種態度我超喜歡（笑）。

卡納萊托《大運河上的一場帆船賽》1732 年　英國皇室收藏

雖然如此，這幅畫中壯大的遠近感如何！除了精密的寫實性，還有壯觀生動的抒情。

卡納萊托的繪畫作為伴手禮，在英國人之間大受歡迎。

有人可能會想：「把這麼大幅畫帶回家會不會困難。」

因為卡納萊托的畫作就是這種尺寸。

不過請放心。在〈Room2〉時已經說明過，威尼斯是帆布的發源地。到了卡納萊托的時候，「布面油畫」已經普及。我想行李很多的英國人一定把畫捲一捲就帶回家了。

卡納萊托開始複製相同的畫，全力描繪風景畫。隨著英國人購買，卡納萊托的許多畫作被帶進英國。這就是為什麼威尼斯人卡納萊托會有那麼多畫作現存於英國。

## 逃離拿破崙之旅使名畫流入英國

大量卡納萊托畫作在18世紀中葉被帶到英國。

壯遊的流行意謂著，英國工業革命的成功誕生了許多有錢人。

不過，壯遊的熱潮在19世紀逐漸消退。因為法國大革命和拿破崙戰爭的關係，不是旅行的好時機。

此時能帶回英國的繪畫數量應該也會減少。

但事實並非如此。相反地，歐洲各地的名畫開始流入英國。革命和戰爭反而讓藝術品從歐洲大陸一口氣加速流入英國。

在被拿破崙侵略的歐洲各國，貴族和富裕階層都想到「萬一被拿破崙掠奪的話⋯⋯」，於是開始脫手名畫。或是無法忍受被戰勝國法國徵收重稅和貧困而賣畫。

就算在拿破崙的地盤法國，路易十五的攝政王奧爾良公爵菲利普親王收藏的大量藏品也陸續被賣出。那些在佛羅倫斯、羅馬、德國和荷蘭等地迫於無奈被釋出的繪畫，也被英國畫商拚命運送到倫敦。

英國人在壯遊時期到歐洲各地搜購繪畫，但此刻則是名畫從歐洲各地來到英國。

19世紀前半，「逃離拿破崙之旅」取代了「英國有錢公子哥的學習之旅」而開始興起。名畫聚集的倫敦一時之間成為「歐洲藝術市場的中心」。

一個文化發展中的島國，因為是島國而逃過戰火，突然被推上文化中心的位置。歷史會怎麼發展，真的很難預料。

倫敦藝術市場上出現的名畫，引起了當時財力雄厚的企業家和金融家的極大關注。當中出現了大量購買繪畫的人。

其中一位就是約翰・朱里斯・恩格斯坦。他一邊從事金融業，一邊收購古畫。他也展現對藝術家的理解，身為贊助人支持他們。

190

湯瑪士·勞倫斯《55歲的約翰·朱里斯·恩格斯坦》
約1790年 倫敦國家美術館藏

這幅畫是畫家湯馬士·勞倫斯懷著對恩格斯坦的感恩之情繪製的肖像畫，因為恩格斯坦將他的鉅額債務一筆勾銷。

善良的恩格斯坦去世後，他的38件收藏被遺族售出。英國政府買下了這批作品。雖然

---

約翰·朱里斯·恩格斯坦 John Julius Angerstein

湯馬士·勞倫斯 Thomas Lawrence

挺貴的，但是剛好當時奧地利還了戰爭欠款，英國可能就是用這筆錢來買畫。

因此，恩格斯坦的收藏轉為英國所有，為了公開展示這些作品，英國成立了倫敦國家美術館。

歐洲其他國家在拿破崙侵略時，形成了「保護我國財產（＝公共財）」的意識，以皇室、貴族收藏為中心的國家美術館因而建立。

相形之下，倫敦國家美術館並非以皇室或貴族的收藏為基礎，而是從金融家個人的收藏出發，是在歐洲非常罕見的「國家美術館」。

# 2 因為工業革命開始出現的光與影

## 經過義大利之旅後變得重視感性的泰納

不好意思，來說件我個人的事，幾個月前我去威尼斯旅行時，總是習慣性地在旅館櫃檯前脫口而出：「我想借用加濕器。」櫃檯人員聽到後目瞪口呆，明顯散發出「你在說什麼？」的氣氛。當他回過神來時這麼說：「你要不要開一下窗呢？」

經過這次交流，我也領悟到自己的愚蠢。沒錯。水都威尼斯不存在加濕器這種東西。

相反的，他們更需要要思考「如何除濕」。

就因為是這樣的威尼斯，在建築物和教堂內描繪壁畫會讓人猶豫。而且，濕氣會使木板彎曲，很難在木板上畫畫。所以畫家想到將帆布繃在板上作畫。再者，因為北方的油畫技法最先傳入貿易繁榮的威尼斯，「布面油畫」才發展起來的吧。

約瑟夫・馬洛德・威廉・泰納《描繪威尼斯的卡納萊托》1833年
泰德現代美術館（Tate Modern）藏

此外，威尼斯繪畫的色彩非常豐富。在〈Room 5〉介紹過提香的繪畫，使用了一種據說「混了血」的鮮紅色顏料，可以想見昂貴的顏料也能在貿易港威尼斯輕易購得。

為了一睹這樣的威尼斯繪畫，許多來自歐洲各地的畫家造訪此地。在壯遊風潮之前、之後，威尼斯都是畫家夢寐以求的地方。

這裡就有一位從英國造訪威尼斯並深受影響的畫家。那就是後來被稱為「英國風景畫家代表」的泰納。

「喔，這就是卡納萊托筆下的那個威尼斯嗎！」

泰納感動至極，甚至還畫了《描繪威尼斯的卡納萊托》這樣的畫。看到這幅畫左下角面向畫架的卡納萊托的身影了嗎？泰納一定是太喜歡卡納萊托了，才會連畫家本人都畫進去。

194

從小就才華洋溢的泰納，意外地在44歲時才首次到義大利旅行。離開總是多雲的天空，前往陽光明媚、充滿明亮光線的義大利後，他開始描繪光和空氣等「難以看見的東西」。

從18世紀末到19世紀初，文學與藝術界流行所謂的浪漫主義。剛好與泰納的繪畫生涯重疊，而泰納本人也被歸類為「浪漫主義畫派」。

說到繪畫上的浪漫主義畫派，是以一種與法國大衛為代表的「新古典主義畫派」相對立的姿態而誕生的。相對於重視古典而過於死板、嚴肅和理性的「光說不練新古典主義畫派」，為了更自由創作而反彈誕生的是重視感性和主觀性的「為感性而活的浪漫主義畫畫派」。

重視感性的浪漫主義畫派如果覺得「在我看來是這樣」，就可以憑感覺那樣畫。這樣看起來泰納確實是浪漫主義畫派。自從他去義大利旅行後，在畫中開始描繪光和空氣，也讓他的繪畫漸漸朝抽象的方向發展。

或許泰納對工業革命期間愈發「追求效率和產能」的風氣感到反感也說不定。

# 蒸汽火車的出現會讓人類幸福嗎？

蒸汽機使英國的工業革命取得成功。因此，人類獲得了不須仰賴人和動物的「力量」。驅動機械的「動力」也徹底改變了人們生活和工作的面貌。

英國風景畫大師泰納的繪畫清楚展現了這個變遷。生活在島國英國，他從年輕時就畫了很多有關大海和船隻的繪畫。從帆船到蒸氣輪船都在他的畫上出現過。

然後，晚年的泰納堂而皇之畫了這項交通工具，這就是被譽為工業革命巔峰的偉大交通工具——蒸汽火車。

畫面上描繪的大西部鐵路是英國最早的鐵路。這間鐵路公司以積極引進先進技術而聞名，運用電線桿傳輸電信（電報）就是從這間公司開始的。世界上第一個紅綠燈，以及鐵路公司採用的標準時間也與這間公司有關。

鐵路在短時間內連接了長距離，為人類帶來交通工具前所未有的「時空變化」。

人的雙腳無論多麼努力，能走的距離有限。騎馬的話，雖然可以稍稍拉長移動的距離，但是無法運送重物。

蒸汽火車的出現，讓打破「時空之壁」的移動和重物運輸都成為可能。除了一些河運

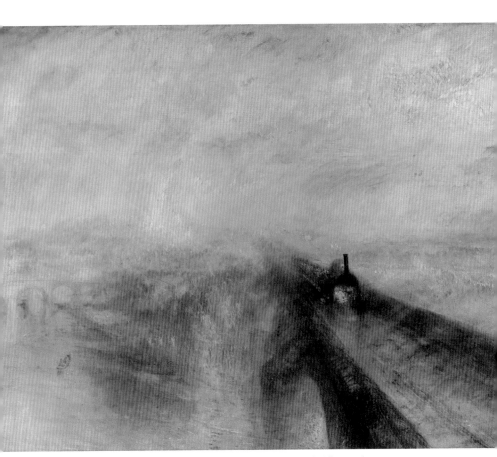

約瑟夫・馬洛德・威廉・泰納《雨、蒸氣和速度・大西部鐵路》1844 年
倫敦國家美術館藏

業者和馬車業者之外，大家都很歡迎蒸汽火車，因為「可以前往前所未及的世界」。

泰納不僅描繪了新登場的雄偉蒸汽火車，甚至還描繪了當時的歷史。畫面左下方有一條河，隱約可以看到船。畫中新舊交通工具形成對比。像這樣不著痕跡地畫出歷史，正是精妙之處。

話說回來，這幅畫採用了極端的透視法，乍看還看不出蒸汽火車在哪裡。不過，卻明顯可見蒸汽火車周圍的空氣漩渦，給人抽象的印象。

這正是浪漫主義畫派式的表現，描繪「在我看來就是這樣」的感覺。

還有一點，在蒸汽火車行進方向的前方，畫了一隻朝同方向奔跑的棕色小野兔。因為不太容易發現，我們放大來看看吧。如何？在放大圖版的中央，看見野兔了嗎？果然看不太出來呢！沒辦法，想一睹究竟的朋友請到倫敦去吧（笑）。

我想，這隻野兔大概是人類的比喻。大家放開心胸

請看這裡

歡迎進步的技術，眞的會讓我們愈來愈幸福嗎？以蒸汽火車來說，說不定我們會被時間和效率壓迫而變得不幸，不是嗎？泰納或許是以「被火車追趕的野兔」表現對這種未來的不安。

## 工業革命使平均壽命縮短的理由

因爲工業革命，工業化取得進展，但是英國鮮少有自己的代表畫家，霍加斯是爲數不多的知名畫家之一。讓我們來看看他的畫。

這幅畫的場景是倫敦東區，時間比泰納描繪蒸汽火車時早大約100年。那裡是聚集許多失業者的貧民窟。畫面正中央描繪的妓女喝醉了，眼看手邊嬰兒就要摔下去。妓女的腳上有梅毒造成的腫脹痕跡。

從那時起，廉價琴酒造成的酒精中毒一直是社會問題。那些迷失在時代快速變遷中的人，會想依賴琴酒逃避現實。這就算了，但右邊的母親爲了讓嬰兒停止哭泣，還試圖餵嬰兒喝酒。貧民窟裡發生的事，竟然嚴重到這個地步。

霍加斯 William Hogarth

威廉·霍加斯《琴酒小巷》1751 年　大英博物館藏

然而，這樣的不幸不只在貧民窟。

即使因工業革命而出現大工廠的新興城市，新時代的幸福也遙不可及。

英國最早的蒸汽火車於 1830 年開始奔馳於利物浦和曼徹斯特之間的鐵道。港口城市利物浦和內陸工業城市曼徹斯特，因為鐵路建設的關係，人們聚集在這兩個城市。當中有許多人在那裡設立的工廠工作。

此時「在大廠工作」可謂走在時代先端，就像現在在 Google 或 Amazon 工作。他們應該滿懷期待而來。有人離開熟悉的故鄉，有人捨棄農村，年輕人帶著對最先進工作的雀躍而來。

不過很遺憾，等待他們的是一個嚴酷的環境。

在以機器為主的工廠裡，「人配合機器工作」而長時間勞動是理所當然。此外，從工廠排放出來的廢氣和污水使城市的衛生環境劣化，各種疾病肆虐。

在工廠工作的女性就算剛生完小孩也必須繼續工作，每天要等到回家後才能哺乳。更惡劣的是，因為幼兒哭泣不止而不耐煩的夫妻，甚至會餵嬰兒喝「幼兒酒」，例如啤酒或琴酒，讓嬰兒入睡。

在如此不人道的環境下，平均壽命很低，根據泰納描繪蒸汽火車當時的記錄，利物浦

勞工階級的平均壽命是「15歲」。

真是令人難以置信的數字，這個平均壽命15歲是因為嬰兒死亡數眾多。父母的工作環境和城市的衛生狀況太過惡劣，大約只有一半的嬰兒能活到5歲。

原本應該是耀眼的先進職場，但環境惡劣到令人不敢相信。許多人一定很後悔到那裡。無論任何時代、任何國家，第一個來到「淘金熱」般地點的人幾乎都很不幸。

人類被科技革新擊潰的不幸，泰納早有預感。

# 3 超越技術革新與

## 市場的變化

### 泰納繪畫在德國的美術館遭竊事件

一位貧窮的法國作家莫里斯‧盧布朗，因爲嫉妒在英國大受歡迎的夏洛克‧福爾摩斯，於是創造了與福爾摩斯對立的反英雄亞森‧羅蘋。

隨著羅蘋登場，一個聰明、幽默、不喜歡傷害人的藝術怪盜的形象誕生——實際上，從美術館的角度來看麻煩可大了。可不能讓仿效羅蘋這樣子的小偷進入美術館。可是，這在世界各地卻成爲現實。

1994年，英國至寶泰納的繪畫在美術館失竊，轟動國際。

泰納曾自稱是「重要作品」的兩幅畫，從英國泰德現代美術館出借到德國的席恩美術

莫里斯‧盧布朗 Maurice-Marie-Émile Leblanc

約瑟夫・馬洛德・威廉・泰納《光與色彩（歌德的理論）—大
洪水之後的早晨—摩西書寫創世紀》約 1843 年
泰德現代美術館（Tate Modern）藏

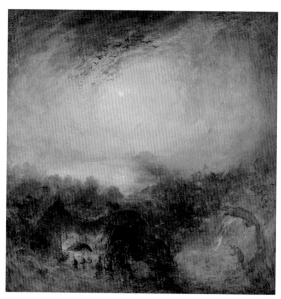

約瑟夫・馬洛德・威廉・泰納《陰影與黑暗—大洪水的黃昏》
1843 年　泰德現代美術館（Tate Modern）藏

館，在那裡遭竊。

歹徒的作案手法是傍晚先進入美術館躲在某個地方，深夜時偷畫，接著襲擊夜間警衛後開車逃逸。對羅蘋來說，這是「丟臉到做不出來」的幼稚手法。

然而，畫作被偷是一個鐵錚錚的事實。出借畫作的英國和借畫的德國美術館相關人員、英國和德國警察、保險公司以及假犯人與真犯人——彷彿動員了所有與福爾摩斯和羅蘋相關人員的畫作奪回行動，結局是，作品在被盜 8 年半後平安返還英國。

事情並沒有結束。這次事件讓人理解到，關於美術品的警備安全、保險、調查、以及返還談判的利弊等等對繪畫的「特別考慮」，有其必要。

例如保險。當然，如果是「失竊」，雖然可以拿到保險金，可是一旦拿了保險金，失竊品的所有權就會從美術館轉移到保險公司。所以必須要有一個「選項」，可以在尋獲失竊藝術品後歸還美術館。

雖然在美術館內陳列時很難意識到，但名畫現在已經是一種「金融資產」，只要轉賣就能賺取暴利的有價值資產。

然而，在這起竊盜案中，「繪畫難以套現」的問題浮出檯面。從罪犯的角度來看，就算能夠偷到畫作，但如果想把泰納的畫賣給別人，身分絕對會曝光。也沒有人能支付這

麼一大筆現金。因此，犯人（及其共犯）只能透過與原藏家談判支付贖金來獲得現金。

也就是說，並不存在「盜賣繪畫的二手市場」。

因此，我想告訴我超喜歡的羅蘋：「與其偷畫，還是偷寶石比較好」。

## 繪畫交易的兩個市場

先前已說明過，在拿破崙時代繪畫「從私有財到公共財」的性質轉變。稍後，繪畫方面又發生另一種環境變化，那就是「從所有財到交易財」的變化。

原本繪畫是「為了自己擁有」而繪製。中世紀的《天使報喜》是教會為了裝飾牆壁而向畫家下訂單，林布蘭特的《夜巡》是火繩槍手公會的幹部為了裝飾公會建築物而訂製。訂購者雖然從天主教會變成中產階級市民，但不管哪種情況，繪畫都是「為了自己擁有」才被繪製。

另一方面，在19世紀初的英國，愈來愈多人將繪畫視為金融資產的「交易財」。投資繪畫的不只是畫商，還有金融業者。

英國工業革命期間，蒸汽機的新技術催生了工廠和鐵路。

羅斯柴爾德家族 Rothschild family

但是，只靠技術是不夠的，還需要有資金支持。

英國在工業革命期間，爲了讓經營者更容易籌集資金，進行各式各樣的金融制度改革。例如開放設立「股份公司」就是其中之一。

由於金融市場的發展，以著名的羅斯柴爾德家族爲首的許多「金融家」，從歐洲各地聚集到英國。精明的金融人士不只投資股份公司，還將繪畫當作投資標的，自然而然推薦客戶購買，或是自己購買。

於是在19世紀倫敦誕生的「繪畫市場」，與以往的市場性質略有不同。一言以蔽之，就是繪畫的「流通市場」。

金融商品也好，繪畫也好，市場都有「發行市場」和「流通市場」兩種類型。

在發行市場（一級市場）中，畫家透過代理人畫商販賣自己的畫作，售出的金額交付畫家。另一方面，在流通市場（二級市場）中，繪畫脫離畫家之後進入通路買賣，這裡的售出金額由賣方獲得，而不是畫家。

英國的繪畫市場是販售繪畫成品的「流通市場」，所以無論交易時價格多高，都與畫

畫家　　　　　　購買者 A　　　　　　購買者 B

發行市場　　　　　流通市場

一級市場　　　　　二級市場

家本人無關，一毛錢也不會進到畫家口袋。更不用說那些已經過世的許多畫家。

享譽盛名的梵谷在「發行市場」好像賣不出畫。他度過極度貧困的孤獨生活，最終自殺身亡。在他去世後，卻能在「流通市場」獲得世界級的評價。

許多法國印象派畫家也是在他們死後的「流通市場」才被重新評價。

繪畫界那樣的故事實在太多了。雖然是「金融市場的常識」，卻是有些悲涼的故事。

## 畏懼相機的畫家和畏懼ＡＩ人工智慧的商人

無論氣候、食物或酒都不受老天眷顧的英國，藉由「製造業的技術進步」克服阻礙，坐上經濟大國的位子。

加上他們擁有將技術商業化的融資（資金籌措）技能。隨著金融領域的知識和人才進入繪畫市場，繪畫成為「金融資產」開始流通。要是資金能進入畫家的口袋就好了，可惜他們的生活幾乎沒有什麼改變。

工業革命使一部分人如資本家變得富有，但多數工人和畫家並沒有因此受惠。

「被工業革命拋下」的畫家，在19世紀面臨更進一步的挑戰——那就是「照相機」的

許多畫家害怕「說不定會就此失業」。

出現。畫家周圍的環境爲之一變，也令他們的未來深陷恐懼之中。

這就像21世紀的人害怕「AI（人工智慧）的出現會讓人失業」。

畫的工作。

原本蒸汽火車的誕生、管式顏料的引入，讓畫家對工業革命的變化表示歡迎。在那之前，只能在室內的畫室作畫，當可以「在戶外描繪到郊外避暑的人們」後，莫內畫了《蛙塘》。

但是相機出現後，又是另一回事了。可以直接捕捉場景的相機，奪走了風景畫和肖像

然而，泰納身爲畫家，並沒有輸給相機。在他先前的大西部鐵路繪畫中，可以感受到「試圖畫出看不見的東西」那種精神，挑戰「精準描寫」的相機。

還有，因爲當時的相機只能拍攝黑白照片，泰納大概只想著「那就用顏色來決勝負吧！」於是用了大膽的顏色。

事實上，泰納在德國被偷的繪畫，可以說是他對色彩研究的成果作品，這也是爲什麼他本人會說那些是「重要作品」。也正因爲如此，畫作失竊的相關單位甚至願意破例支付贖金以取回這些繪畫。確實，當相機出現時，如何追求照片無法表現的「顏色」，對

泰納來說應該是重要問題。那正是回應新技術的必要研究工作。

無論是19世紀的相機或是21世紀的AI，新技術都是「壓力」。

如果試圖逃避，就會被時代拋在後頭。

如果用「就好好相處嘛」的天真態度，則會被時代吞噬。

只有直接面對這種壓力並勇於克服的人，才能開創新時代。

看著泰納的畫，我彷彿能聽到他的聲音：「不要輸給AI。」

他也為印象派帶來極大的勇氣。為躲避普法戰爭來到倫敦的莫內，似乎受到泰納的繪畫很大的衝擊。與其說是繪畫技巧的衝擊，不如說是一種面對繪畫的態度。

那麼，在這個展間的最後，我想介紹倫敦國家美術館從恩格斯坦手上接收的畫作。國家美術館收藏編號第1號，威尼斯的塞巴斯蒂亞諾・德・皮翁博所作的《拉撒路的復活》。

雖然從繪製完成之後經過500多年，已經褪色許多，但是仍然能感受到威尼斯繪畫

塞巴斯蒂亞諾・德・皮翁博 Sebastiano del Piombo

塞巴斯蒂亞諾・德・皮翁博《拉撒路的復活》1517–1519 年
倫敦國家美術館藏

的鮮明色調。這件作品的主題是「復活在我，生命在我。信我者雖死，也必復活」。

這個主題簡直和深愛威尼斯的泰納繪畫相通。

泰納活在工業革命時期的英國，他所處的時代「新技術和新產品」層出不窮。蒸汽火車、照相機和照片、管式顏料。再加上繪畫市場也發生變化。

目睹這種環境劇烈變化的人分為兩種類型：覺得「我們的時代已經結束了」而自我放棄的人；以及燃起鬥志說「我會克服它」的人。顯然，泰納屬於後者。

雖然他是有點偏執的怪人，但他面對世界的變化，改變畫風。相機的強項或許是「準確地描繪事實」，但人類更擅長「主觀、抽象地繪畫」。他的繪畫蘊含這種思想，給予後輩很大的力量。

即使生命結束了，自己的作品也要為後輩帶來勇氣。就是想要成為這樣的人。

英國展間裡滿滿都是泰納，但是泰納並非代表英國的唯一畫家。

我當然很喜歡泰納（笑）。

另外，有件事情一定要告訴各位。

泰納最愛的卡納萊托的繪畫，請一定要親眼看看原作。我很喜歡卡納萊托，光是在美術館發現有卡納萊托就會興奮不已。

也許就像一個喜歡迪士尼樂園的孩子，光是看到米老鼠就很興奮。真希望大家都能看到細膩又大膽的卡納萊托繪畫！

在此，歐洲系列暫時告一段落。

接下來舞台將跨越大西洋，前往美國。終於來到最後一個展間，敬請期待

新大陸的繪畫故事！

從 禁 欲 和 縱 欲
獲 利
新 大 陸 的 故 事

終於來到這次導覽行程的最後一個展間。

讓大家久等了，這裡是美國。話說，或許很少人料到會談美國。

雖然美國也有現代美術的畫家，但卻沒有像這次導覽行程中列名古代繪畫史的有名畫家。當然這是因為美國的歷史比較短。

這也是為什麼這個展間並不從美國本身，而是要「從歐洲到美國」開始說明。

其中又要談印象派繪畫。美國的繪畫熱潮就是由它開始是什麼樣的原因和機緣使美國人喜歡印象派繪畫呢？

希望大家在聆聽介紹時能注意這些問題。

還有，這個展間的後半也會介紹墨西哥畫家。

墨西哥與美國南方接壤。

那裡自從被埃爾南·科爾特斯入侵以後，經歷了漫長的屈辱歷史。

我們習慣從美國視角看待一切，但這次我們將從墨西哥的角度介紹繪畫的歷史。

像這樣採取「不同的視角」，也是欣賞繪畫的一種樂趣。

說來這次的導覽行程真是轉瞬即逝！

雖然依依不捨，但這是最後了。新大陸的北方與南方，各有不同的繪畫故事。

請跟我來！

埃爾南·科爾特斯 Hernando Cortes

# 1 來到新大陸

## 兩種極端的人

### 來到新大陸的南方征服者和北方朝聖者

各位，問答時間來了。

美國的首都在哪裡？——沒錯，就是華盛頓D.C.。

大家都知道答案。那麼，有人知道這個「D. C.」是什麼的縮寫嗎？

……嗯？沒人知道？

其實就是「District of Columbia」哥倫比亞特區。換句話說，「C」與來自西班牙、發現新大陸的哥倫布有關。連這地方都留有發現新大陸的哥倫布的名字。

10月的第2個星期一是美國的國定假日「哥倫布日」。

這是紀念哥倫布在1492年的這一天踏上新大陸。但也有一些州和城市反對這個國定假日。從原住民的角度來看，這一天是被征服的起點，恐怕是令人厭惡的一天。

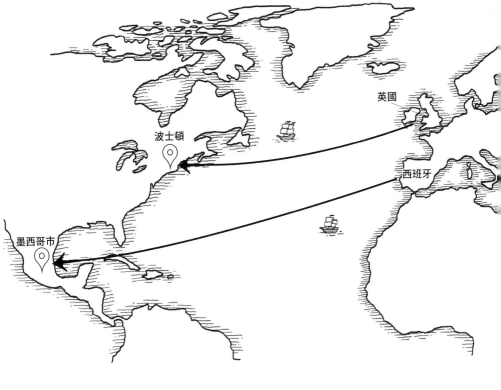

英國

波士頓

西班牙

墨西哥市

因為哥倫布發現新大陸，來自西班牙的征服者到了南美洲。

1519年，征服者科爾特斯登陸墨西哥，前往內陸的阿茲特克王國的首都特諾奇蒂特蘭，攻擊並摧毀它。絕美於世的水上城市特諾奇蒂特蘭慘遭填平，就成了現在的首都墨西哥市。從阿茲特克王國的角度來看，哥倫布根本是多此一舉。

就在貪婪的征服者科爾特斯帶來災難的100年後。

這一次，被稱為朝聖先輩的禁欲新教徒從英國乘船而來。這些人並非為了征服，而是一路叨唸

———
阿茲特克王國 Aztecs
特諾奇蒂特蘭 Tenochtitlan

著宗教自由的「逃難」者。

新教徒朝聖先輩逃離了迫害宗教的英國，卻也無法落腳荷蘭，「那麼只能前往新大陸了」，他們決定來到北美洲尋求自由。

而「縱欲」這一方後來一敗塗地。

對金銀財寶充滿「欲望」的西班牙征服者，以及追求宗教自由的「禁欲」英國新教徒。對比相當強烈的兩種人來到這裡。這樣的結果是不是很有趣？因為到頭來，在經濟上獲得成功的是「禁欲」這一方，反

那麼，在美國成為世界第一經濟大國的過程中，這個國家又是和怎樣的繪畫有所牽連呢？

朝聖先輩在北方開創的美國，如今是世界第一經濟大國，入侵南美的西班牙和葡萄牙，現在的經濟狀況則是差強人意。

## 爲什麼波士頓市民會受到米勒繪畫的吸引？

縱觀哥倫布以來的歐洲經濟，可以知道500年間發生了南北逆轉的現象。

當中世紀富裕的歐洲南部如義大利、西班牙和葡萄牙等天主教國家的經濟逐漸低迷，貧窮的北地荷蘭、英國和德國的經濟卻成長了。

有人將這個結果連結到宗教，說成是「經濟上成功的新教vs沒賺頭的天主教」。這確實有道理，從新教徒面對工作時展現規律正當的生活和勤奮的態度這個角度看來，肯定容易獲得工作成果。

在朝聖先輩之後，這樣「認真的勞動者」陸續從美洲東岸登陸。代表性的城市是波士頓。

這座有許多新教徒的城市，市民似乎很喜歡米勒的畫。現在的波士頓美術館也仍然以擁有世界上最豐富的米勒收藏而聞名。重點是，米勒的畫不是在家鄉法國，而是在波士頓受到歡迎。波士頓的移民或許將自己的身影投射在「汗流浹背工作」的米勒農民畫上。

在〈Room4〉曾介紹過米勒的《晚禱》（143頁），還記得嗎？

沒錯，就是描繪黃昏時農場夫婦正在安靜禱告的畫作。這幅畫原來是米勒接受來自波士頓的訂單而繪製。

米勒本人是天主教徒，但他知道義大利風格濃厚的宗教畫不會吸引新教徒。米勒的市場觀念眞是出奇的好。就是因爲這樣，他牢牢掌握新教徒的「需求」創作了含蓄的宗教畫。

到那爲止一切都很棒，問題出在畫作完成時。

米勒用精湛畫技完成了《晚禱》，可是下訂單的波士頓人卻沒有來取件。失望的米勒以1000法郎的低價脫手這幅畫。在那之後，畫作進入「流通市場」，價格竟然水漲船高，法國百貨公司的老闆特地從美國收購回來時，已經要價80萬法郎。結果，這幅畫歷經羅浮宮收藏後，現存於奧賽美術館。

隔著大西洋往返的農場夫婦大概會鬆口氣地說：「終於回到了祖國。」那對夫婦的祈禱也包含了這種心情（？）。

接下來，再介紹米勒的另一幅畫《簸穀的人》。

事實上，這件作品一直沉眠於紐約郊區一座宅邸的穀倉裡，在1972年才被發現。雖然在紐約被發現一事令人驚訝，但更神奇的是它被收在穀倉裡。或許是「不了解藝術的有錢子弟」繼承遺產什麼的，才會放在穀倉裡。之後它在拍賣會上被英國政府競標買下，現在收藏在倫敦國家美術館。就算是這樣，農民畫在穀倉裡長時間沾滿灰塵可不是

尚－法蘭索瓦・米勒《簸穀的人》約 1847-1848 年　倫敦國家美術館藏

鬧著玩的（笑）。

這幅畫是1848年在沙龍展出並且備受讚譽的米勒農民畫的起點。仔細看，農民畫中不露聲色地描繪了法國國旗的紅白藍三色，看出來了嗎？米勒就是這樣，對象是誰，就會繪製迎合對方喜好的作品，是一個擁有靈活觀念的人。到了晚年，他很快就用相機拍下自己的作品，甚至還製作了簡報時可用的照片相冊。原本以為他是一個固執的農民畫家，沒想到是一個擅長經營「個人品牌」的畫家。

當然，這樣的畫家很少見。說到畫家，不可否認有很多頑固的怪人這個事實。即使能畫出好作品卻完全不會做生意的人很多。因此，畫家與「畫商」建立了合夥關係。畫商為了高價出售繪畫而尋找客戶。因為有這樣的畫商，就架起了繪畫從歐洲通往美國的橋樑。

## 畫家與畫商的合夥關係

畫商與畫家的關係真是五花八門。

畫商有時是畫家的代理人、贊助者、朋友、評論家和激勵者。

在 17 世紀的荷蘭，有一位畫商讓畫家在自己的作坊裡畫畫，付給他薪水。彷彿畫商是雇主，畫家是領薪水的上班族。

荷蘭畫商優倫堡雇用年輕的天才林布蘭特，畫了許多肖像畫。畫商甚至讓他的姪女莎斯姬亞嫁給林布蘭特，好進一步「壟斷人才」。很遺憾，這個計畫落空，林布蘭特離開了他，成為「自由身」。

在壯遊的時代，英國畫商也幫本國客戶仲介卡納萊托的畫作。卡納萊托特地從家鄉威尼斯前往英國出售自己的畫作。另有一說是他對畫商收取過高的仲介費不滿，為了避免被「敲竹槓」，特地大老遠跑到英國。

畫商與畫家之間有各種各樣的關係，但自從拿破崙登場的 19 世紀以後，兩者之間的關係就發生了重大變化。

從這個時代起，中產階級市民作為繪畫購買者的存在感與日俱增。用現在的話來說，它是從 B to B 到 B to C 的轉變。因為從教會、王公貴族等大客戶，轉變到不特定多

B to B：Business to Business；B to C：Business to Customer

優倫堡 Hendrick Gerritszoon van Uylenburgh

數的中產階級市民顧客，於是畫商開始思考畫家的「品牌形象」。

大約就在這個時候，由於報紙的普及，一些喋喋不休被稱為評論家的人也出現了。為了避免他們說壞話，保護畫家的聲譽，必須要有完善對策的廣告宣傳。

於是，畫家繼續全力作畫，另一方面畫商愈來愈像是商業人士。

畫商思考的是如何提高畫作的「售價」。這也可以說是買賣的最大關鍵。

工業產品可以根據成本定價，但繪畫可不行。

不管是素人畫的，還是名人畫的，成本都一樣，差別在於「價值」。名人畫的作品因為讓顧客覺得「價值」更高，所以能賣得高價。

然而，無論在什麼時代，價值總是主觀且模擬兩可。這也是畫商能「大顯身手」的地方。

如何提升畫家的品牌力？哪些客戶會願意購買？

考慮到這幾點進而獲得成功的是法國畫商保羅・杜朗－盧埃爾。

以下這幅畫是畫家雷諾瓦所畫的杜朗－盧埃爾肖像。

他可以說是業界第一個「開拓新興市場」的畫商。因為杜朗－盧埃爾的緣故，印象派繪畫才遠傳到美國。至今在美國各地的美術館，許多印象派繪畫都被當作「珍寶」展出。

皮耶－奧古斯特・雷諾瓦《杜朗－盧埃爾肖像畫》
1910 年　私人收藏

他的成就不只限於「賣畫」的商業性成功，更示範了畫商應該如何「支持畫家」。

如果說畫家追求夢想，那麼畫商就是在商業上給予支持。這種「夢想與現實」兼顧的合夥關係成為後來畫商的模範。

「夢想與現實兼顧」也適用於商界，用行銷與定價的合夥關係，造就雙贏。

杜朗－盧埃爾作為先驅，示範了如何做到這一點。

# 2 貪婪與捐獻精神並存的
# 美國奇蹟

## 隱藏在啤酒瓶上紅色三角形的英國實力

為什麼美國人喜歡印象派繪畫？

關於這點有各種理由。先繞個路，從「大哥」開始談起吧。

請看以下這幅畫。馬奈晚年的傑作《女神遊樂廳的吧檯》。

這幅畫以巴黎著名的社交場所「女神遊樂廳」的酒吧為背景描繪而成，酒館女侍正面和背後的姿勢不一致，加上透視法的扭曲，似乎令評論家相當困惑。對馬奈本人而言，畫法完全有理論根據，但刻意表現得很隨意的地方，就很馬奈。

這幅「看起來隨便其實大有道理」的畫中描繪的酒館女侍，也像是妓女。這是隱藏在畫中的時代表徵之相。

順帶一提，櫃檯的左右兩邊擺放著好幾瓶酒對吧？其中可以看到一瓶英國的著名品牌

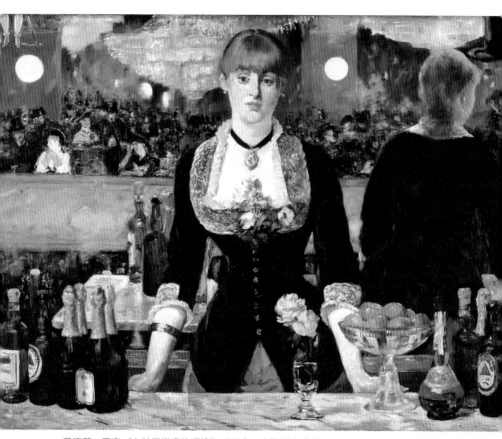

愛德華·馬奈《女神遊樂廳的吧檯》1882 年　科陶德美術館（Courtauld Gallery）藏

「巴斯」（Bass）啤酒。就是帶有紅色三角形標籤的瓶子。

實際上，這是1876年1月1日登錄的英國第一個註冊商標。此時英國已進展到智慧財產權的立法了。

英國在工業革命時，工業技術得到了顯著的發展。但英國知道光靠技術不可能獲利，將技術「實用化的know how」才最重要，因此很早就在控制包括專利和專門技術在內的智慧財產權。關於這點，即使同樣是工業化國家，德國卻因為過度信奉職人技術，而在智慧財產權方面發展得比較慢。只要精進技術，並結合將技術實用的know how，就能開始建立「獲利機制」來賺錢。

英國注意到這一點，因此超越同樣是北方工業化國家的德國。就算德國的技術力較強，但英國在獲利的綜合實力上更勝一籌。加上原本新教徒的勤奮性格，精進了英國卯起來幹的賺錢術。因此，工業革命時的英國躍升為世界第一的經濟強國。

擅長「建立機制」的英國在融資（資金籌措）方面也很拿手。巧妙地用國債來支應戰爭，善於從人民那裡獲得稅收。

關於這點，它與不擅長課稅的法國大不相同。在〈Room 4〉已經說明過，法國負債累累，因為加稅而引起人民的憤怒，導致了法國大革命。

從這點來看，英國並沒有那麼笨拙。相對於法國以土地稅為主，英國主要著重消費稅。每當國債增加，就加強消費稅、關稅等間接稅的徵收。謹慎避免在生活必需品的消費稅上激怒民眾，同時強化奢侈品的課稅。因此，比法國債務多上許多的英國，在沒有財務破口的情況下能繼續戰爭。

## 美國有錢人嚮往的印象派繪畫

總之，19世紀的英國就是一個「擅長賺大錢」的國家。

雖然製造業的實力是德國比較強，但營利則是英國較突出。

雖然文化層次是義大利和法國比較高，但營利還是英國較厲害。

英國老大哥「建立機制」的長處應該也被美國繼承了。

美國的 Apple、Google 和 Facebook，除了技術力之外，使技術大眾化與實用化的能力也相當出色。它們掌握了必要的權利，迅速推行普及。這是強烈信奉職人技術的德國和日本無法匹敵的地方。

有助獲利的資金和 Know how 從英國流向美國，兩國之間以一項宏大的「全球盈利計

畫」為名義，展開三角貿易。它們將非洲奴隸送到美國棉花農場工作，再將棉花帶到英國進行加工。這個宏大、巧妙的賺錢計劃讓黑奴問題浮出水面，於是在美國爆發了南北戰爭。

此後，美國的黑人歧視問題成為揮之不去的問題。

貿易港紐奧良從三角貿易時代開始繁榮起來，在這裡開啟了棉花產業，許多外國商人在這裡工作。竇加就曾描繪過這個地方。

這幅畫描繪的是交易栽培棉的紐奧良辦公室。

這個「紐奧良」原本是法國的殖民地，它的名字源於路易十五的攝政王奧爾良公爵菲利普二世。

拿破崙在19世紀初將包含這個地區在內的路易斯安那一帶，低價賣給了美國。照往例又是因為財政問題。美國沒想到「竟然能用這麼低的價格買到這麼大的土地」，欣喜若狂。擅長戰爭的拿破崙卻不擅經商。這一樁「史上最大的房地產交易」使美國領土擴大了一倍。

描繪這幅畫的竇加實地造訪紐奧良。這在印象派畫家之間極為罕見，很少有著名的印象派畫家會去美國，眾人大概也會嘲笑：「為啥要去美國？」不良分子印象派竟然只會

從
禁
欲

和
縱
欲

獲
利

新
大
陸
的

故
事

愛德加‧竇加《紐奧良棉花交易所》1873 年
法國波城美術館（Musée des Beaux-Arts de Pau）藏

在家逞大王，畢竟大家都去義大利，所以看不起美國。

「料理那麼難吃，還聽奇怪音樂的傢伙，才看不懂我們的畫。」其中只有竇加來美國，那是因為他的親戚本來就在這裡工作。這幅畫中描繪的交易所正是他的叔父所經營。在充滿個性的印象派畫家之中都屬「輕浮」的竇加，還具有歸國子女般的全球化身分哩。

話說，將印象派繪畫體面地推銷到印象派畫家輕視的國家的人，是杜朗－盧埃爾。他繼承了經手米勒畫作的父親的工作，成為一名畫商，進入倫敦和紐約的「新興市場」決勝負，銷售還未嶄露頭角的印象派繪畫。

19世紀下半葉的美國，在鐵路、鋼鐵、建築等領域產生了龐大的財富。可是，他們有一種難以抹滅的自卑感。他們憧憬的其實是法國，而不是義大利。這也是杜朗－盧埃爾帶來的印象派繪畫有這麼大魅力的原因。

歐洲富人喜歡文藝復興和巴洛克風格的繪畫，美國富人則喜歡印象派繪畫，主要理由是「贗品比較少」。這對於剛入門購畫的新手藏家非常重要。很多被帶到美國的古典時期作品都是贗品，如果錯買了贗品，不僅會有經濟損失，還得吞下精神打擊。「他果然

不懂畫」——這種嘲笑對於自尊心強的人來說難以忍受。關於這一點，歷史較短的印象派繪畫在完成以後有明確的流傳經歷和流通管道，有錢人可以有恃無恐地購買。

另外還要從米勒的繪畫說明美國人的宗教偏好。比起宗教色彩強烈的繪畫，美國人更喜歡充滿清新光線的風景畫和筆觸柔和的人物畫。能搭配他們在自家主辦晚宴的繪畫是印象派繪畫，而不是「最後的晚餐」。

## 金錢欲和捐贈精神催生的美國美術館

來自歐洲的移民商人在東岸的波士頓開始做生意，逐漸地，從事金融和石油生意的人聚集在紐約，然後開始慢慢向西移往路易斯安那州。

鐵路幫助了他們移動。美國初期的經濟發展伴隨著鐵路的擴建，而橫貫大陸的鐵路開通是鐵路建設初期的巔峰。

托馬斯・希爾的《最後一根釘》描繪了值得紀念的鐵路開通儀式，畫面中央是主角利蘭・史丹佛。他是加州州長，也擔任中央太平洋鐵路公司的總裁。

托馬斯‧希爾《最後一根釘》1869 年　加州州立鐵道博物館財團藏

另一方面，雄霸東部的賓州鐵路已經發展成涵蓋紐約到華盛頓特區、芝加哥一帶的大型鐵路公司。雖然是一家鐵路公司，但也曾經有過可與聯邦預算相匹敵的資金。

安德魯·卡內基在這家賓州鐵路公司學習管理，後來創辦了一家鋼鐵公司。他預知到鐵路的普及需要大量堅固的「鐵橋」，於是成立了製造鐵橋的公司。之後，他將業務擴展到鋼鐵業，成為鋼鐵大王。

此外，曾任賓州鐵路總裁的亞歷山大·卡薩特，他的妹妹瑪麗·卡薩特扮演了「文化橋樑」角色，將印象派繪畫從歐洲帶往美國。

出生在富裕的美國人家庭，瑪麗懷抱著對法國的嚮往和成為畫家的夢想，隻身前往巴黎。當時，「美國女性來巴黎學習繪畫」是一種貿然的行為。

可是，瑪麗·卡薩特沒有放棄自己的夢想，勇敢來到巴黎，被偶然看到的一幅畫所吸引。

安德魯·卡內基 Andrew Carnegie
亞歷山大·卡薩特 Alexander Johnston Cassatt
瑪麗·卡薩特 Mary Stevenson Cassatt

「多棒啊！」——那就是竇加的畫

成為竇加弟子的瑪麗，以美國女性印象派畫家的身分活躍。她曾與杜朗－盧埃爾有過交流，回到美國後，她推薦認識的富豪購買印象派繪畫。沒有什麼比女性的口碑推銷更強大的了。在她的推廣下，許多富人購買了印象派繪畫，後來捐贈出來並設立了紐約大都會美術館，成為美國美術館的基石。美國建設美術館的特色就是基於這種「公民捐贈」。

從英國傳到美國的「禁欲式信仰生活」精神，以及在美國鍛鍊成的「精通賺錢」，這兩者的結合使美國在短時間內迎頭趕上，成為超越歐洲的經濟強國。但是這樣的美國人在賺了大錢之後，似乎突然就停頓下來。

「這樣好嗎？」採取行動來填補心中萌生的罪惡感和空虛，或許也是他們的特性。美國人對於捐款和擔任志工非常積極。

史丹佛在晚年以自己的名義建立了大學，卡內基為藝術家建造了卡內基音樂廳。貪婪的石油大亨洛克菲勒也重建了芝加哥大學，西岸石油商人保羅‧蓋蒂也在洛杉磯以自己的名字成立了一座很棒的美術館。許多收購繪畫的富豪也將他們的收藏作為「公共財」捐給美術館。

能夠兼顧對金錢的欲望和捐贈的精神——美國真是一個不可思議的國家。不過，或許

只有當這兩者都到位時，人們才能笑顏逐開。

啊，這是關於繪畫和鐵路的一個章節。

從英國到美國，繪畫逐漸帶有金融商品的性質。畫商和買家也意識到這一點，開始考慮投資繪畫。

20世紀末，英國鐵路年金基金面對股市低迷，將其管理的部分資產投資藝術品。結果大有斬獲，其中價格上漲最多的是印象派繪畫，投資資金翻了數倍。

總之，美國人和英國人真的是很會賺錢。

真是令人佩服，但為何食物那麼難吃呢……。

洛克菲勒 John Davison Rockefeller
保羅‧蓋蒂 Jean Paul Getty

# 3 欣賞繪畫就是開闊視野

## 泡沫經濟崩潰時，不知不覺被整的日本人

這趟導覽行程差不多也要接近尾聲了。

到目前為止，我想這裡的各位都能理解我的想法，我認為看畫的意義就是「開闊眼界」。我想在這裡稍微談談這一點。

繪畫是所有藝術中最為凝練的一種。

在二度空間的平面畫布上，充滿了密密麻麻的訊息。

要從一幅訊息壓縮程度這麼高的繪畫，解讀出訂購者委託製作的理由、畫家的想法、或是仲介者畫商的渴望等等，相當困難。

而且，去美術館看畫時，很多時候是被人群推擠著，在一幅畫只能看「幾十秒」的移動中欣賞，很少有機會能好好品味一幅畫。這就是我規劃這次導覽行程的原因。每幅畫

的背後都有「隱藏的故事」，只要仔細聆聽，看畫這件事瞬間就會變得很有趣。

我一直在商界從事會計師工作，但會計工作例如決算和預算，往往是一種「當下處理」的工作，真的很少有機會能從「宏觀視野」思考問題。最多也就是大約「3年」的中期經營計劃。這樣的人生會不會太寂寞了（笑）？

當時，我偶然邂逅了繪畫，大為震驚。繪畫的世界，時間軸和視野廣度完全不同。

我在歐洲參觀美術館時聽到的一個故事，好像是某位歐洲精明的畫商在泡沫經濟時期，將大量印象派繪畫賣給日本企業。當時的日本企業以「理財」為名，大力投資藝術品。結果，日本泡沫經濟破滅，日本企業不得已只好賤價賣掉持有的繪畫。

這是我從日本的角度看這個故事，但是換做另一個角度時，故事就不一樣了。

顯然，精明的畫商似乎預測到日本經濟和日本企業的業績「即將由盛轉衰」，才把畫賣給他們。這與行銷無關。他們都學經濟學和會計學，預料到時「買了也沒辦法一直持有所以會釋出」，而將畫賣到日本。不出所料泡沫經濟破滅。當時，貌似還偷偷繞道迂迴適用低價買回。

如果真是這樣，那日本企業完全是被整了。

聽完這個故事，我不寒而慄。啊，靠情報賺錢原來是這麼一回事，有種當頭棒喝的感覺。在繪畫的世界裡，像這樣刺激「視野廣度」的話題俯拾皆是。

最近，佳士得和蘇富比的拍賣會如火如荼。它們最初起源於英國，現在以紐約為舞台，因為舞台效果驚人，拍賣現場氣氛熱烈。

例如，名字經常出現在拍賣會上的畢卡索，有一條大新聞是「畢卡索的《阿爾及爾的女人》以215億日元落槌」。

但是，我個人懷疑這個金額是否真的可以稱為「畫的價格」。因為，如果安排「暗椿」，價格就可以隨心所欲地提高。

就像是班克斯（Banksy），我也很懷疑是不是一個真實的人。班克斯說不定是拍賣行策畫的「組織」。若是擅長「製作圖利機制」的人們，就很有可能會那樣做。

……哎呀，不應該這樣妄說猜想。不過，包括讓人激發出有的沒的想像力，對我來說都是繪畫的魅力。

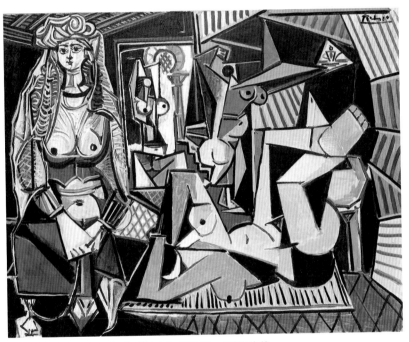

畢卡索《阿爾及爾的女人（O版本）》1955年　卡達皇室藏

©Succession Picasso 2022

## 在底特律繪製壁畫的墨西哥人的夢想

能夠脫離固有的時間軸，大範圍地觀看歷史，是欣賞繪畫的魅力所在，而可以「從另一面來看」，也是繪畫的精彩之處。

例如，當美國總統咆哮著「要在美墨邊界修建一道圍牆」，從另一面來看，會看到什麼樣的景色呢？

在美國著名的底特律美術館中庭「里維拉中庭」，有一幅墨西哥畫家迪亞哥・里維拉描繪的壁畫。

汽車工業誕生於20世紀，底特律成為美國代表性的工業城市。迪亞哥・里維拉在巨大的牆上描繪了底特律的工廠景觀。

畫中描繪工人操作機器的身影。但在這幅畫繪製時的1930年代前期，美國經濟正處於大蕭條之後的嚴重衰退。當時，許多工人實際上已被汽車工廠解僱，城市裡到處都是失業的人。

所以，里維拉這幅畫其實是一件緬懷往昔美好時光的虛構作品。還有，這幅畫中白人

迪亞哥・里維拉 Diego Rivera

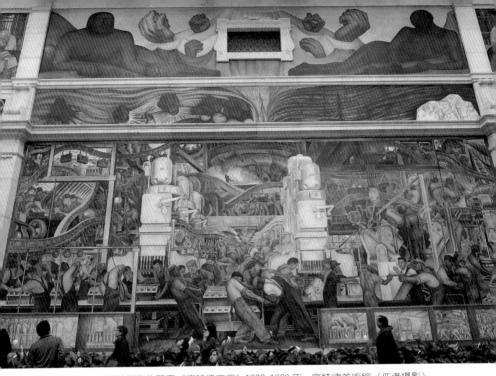

迪亞哥・里維拉製作的壁畫《底特律工業》1932-1933 年　底特律美術館（作者攝影）

和黑人一起工作。其實也是虛構的。

當時只有白人能在汽車工廠工作，黑人只被派去做打掃之類的骯髒工作。里維拉將白人與黑人能夠一起工作的職場夢想，託付給了虛構的壁畫。

這裡想要特別注意的是，爲什麼美國的美術館會邀請墨西哥畫家來畫壁畫呢？

迪亞哥・里維拉出生於墨西哥，年輕時就立志成爲畫家。他的才華很早就受到肯定，獲得獎學金，以公費到法國留學。據說他在巴黎蒙帕納斯與畢卡索和莫迪利亞尼交情頗深。

在這段時期，莫迪利亞尼爲他的朋友里維拉留下了一幅肖像畫像。

莫迪利亞尼 Amedeo Modigliani

亞美迪歐·莫迪利亞尼《迪亞哥·里維拉肖像》1914 年　聖保羅美術館藏

## 用壁畫重新找回身分認同

開始旅居巴黎的迪亞哥．里維拉受到塞尚繪畫的衝擊，向畢卡索學習，讓莫迪利亞尼畫肖像，和畫家朋友之間的關係好像很好，但是對身為墨西哥人的他來說，巴黎並不是一個安居之地。里維拉被保守派評論家斥責為「這個墨西哥混蛋」，他以拳頭回敬對方，然後他的名字就從巴黎畫壇消失了。

在這個事件之後，里維拉放棄了對西方繪畫的憧憬，將「我是墨西哥人」的自豪注入畫筆之中。他接到墨西哥革命後誕生的新政府的工作委託。那就是「在公共場所畫壁畫」。

### 瑪琳切 Malinche

在墨西哥有「瑪琳切」這樣的用語，意謂著背叛。

當西班牙征服者科爾特斯抵達墨西哥時，有位名為瑪琳切的女子擔任他的翻譯。這是「瑪琳切」一詞的由來。只是一位被科爾特斯利用的可憐女子罷了。

輝煌的阿茲特克文明被西班牙征服，墨西哥歷經漫長的殖民時代。於是瑪琳切就成為

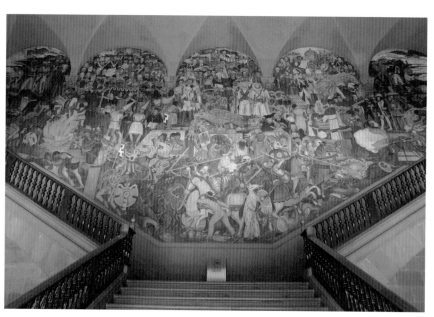

迪亞哥・里維拉製作的壁畫《墨西哥的歷史》1929-1935 年
墨西哥國家宮面向中庭的大樓梯處（作者攝影）

出氣對象。

墨西哥人的屈辱和憤怒還不止於此。

墨西哥以為終於可以從西班牙獨立出來了，沒
想到接下來包含「非法入侵的美國人」在內的
移民，陸續從北方地區越過國境而來。再加上與
美國的戰爭最終敗北，德州這塊土地也被美國掠
奪。

在紛爭尾聲中確立的 3215 公里美墨邊境線，
對墨西哥來說是一條「屈辱國界」。

「西班牙和美國，你們夠了喔！」墨西哥政府
怒火中燒，認為應該要讓人們正確理解阿茲特克
文明，以及之後漫長的侵略歷史。

「不要只看現在，而是用更寬廣的視野，看看
我們自豪與屈辱的歷史！」

他們沒有遮掩自己的屈辱，而是直接面對它，決心將那段負面的歷史和昔日輝煌的歷史一同表現出來。

實現這個目標的方法是「壁畫」。繪製在畫布上的畫將成為某人的財產，那樣只有一部分人可以看到它。

相反地，墨西哥為了讓全國人民都能看到，規劃在市政廳、學校和圖書館等公共設施的牆壁上描繪壁畫。沒人比「痛毆法國人」的迪亞哥·里維拉更適合畫這些壁畫了。

於是他以重新找回墨西哥人的自我認同為目標，在許多公共設施的牆壁上描繪歷史畫卷。

作為這場「墨西哥文藝復興」壁畫運動的畫家而聞名的里維拉，也受邀到紐約從事洛克菲勒中心的壁畫工作。可是，他在那裡畫了列寧的肖像，引發一場騷動。他雖然並未因此揍美國人一頓，但那幅壁畫最終還是被拆除了。對於這樣的里維拉來說，底特律美術館的壁畫能夠圓滿完成，可說是極其珍貴。

這位墨西哥鬥士里維拉在過了40歲後，與一位墨西哥美女結婚。他的伴侶正是芙烈達·卡蘿。

芙烈達在成為迪亞哥的弟子後結婚，但20歲的年齡差距，以及「美女與野獸」的組合

芙烈達‧卡蘿《站在墨西哥與美國邊界的自畫像》1932 年　私人收藏

震驚世人。雖說如此，但現在芙烈達可能比里維拉更有名。

芙烈達的《站在墨西哥與美國邊界的自畫像》描繪了墨西哥和美國兩國的歷史。神廟被毀的墨西哥與灰暗大樓並排而建的美國。這個對比蘊含了與里維拉相同的對歷史的光明與黑暗的對照描寫。

芙烈達本人的人生也充滿了光明與黑暗。學生時代因交通事故受重傷的芙烈達，並沒有屈服於苦難，此外，雖然飽受急躁又花心的丈夫所帶來的煎熬，但留下了許多傑作。

芙烈達的生存之道和繪畫，至今仍受到許多女性的支持，為她們帶來勇氣。

關於這對夫妻就介紹到此。

各位，我想很多人去過美國，但如果有機會的話，請務必到墨西哥走走。

墨西哥鎮上的房屋和建築物上描繪了壁畫，畫得真精彩。當然也可以看到里維拉的壁畫和芙烈達的繪畫。與美國不同，這裡的食物很美味，真的是個好地方。

最重要的是，人們很善良，每個人都面帶微笑。去了墨西哥之後再去美國，會覺得「大家怎麼都哭喪著臉」。不過算了，表情最陰沉的應該是日本人吧（笑）。

芙烈達・卡蘿 Frida Kahlo

對了，有位美國總統還說要在美國和墨西哥之間修建「邊境圍牆」。

墨西哥人聽了笑出來，覺得「還真敢講啊」。

雖然不一定真的會修建，但如果真的蓋了這道圍牆，我猜墨西哥人一定會開始在這面牆上畫壁畫吧。三千公里的壁畫，也太令人期待了。如果完成了，我也想去看看。

⋯⋯啊，一邊說著廢話，一邊就來到出口了。

本次導覽行程到此結束。歡迎再度光臨。

期待能夠再次見到各位。

那麼，回去時請慢走，不要忘記隨身攜帶的物品。

非常感謝。再會！

# 結語　跨越時空的勇氣接力棒

義大利和法國一帶發現了很多洞窟。

裡面有數萬年前描繪的壁畫。

即使在沒有文字的史前時代，人們也會畫圖。

我認為那是一種對大自然的感恩之情。

幾萬年前，我們的祖先畫這些時在想什麼呢？

那裡畫了牛、馬、鳥等動物，還畫了星星和太陽。

能夠活到現在，好感恩。

祈禱感謝平安度過今日。

然後，希望能繼續健康地活下去。

為明天的幸福祈禱。

不久，人們開始向基督教的上帝祈禱。

在那之後，對繪畫的祈願也轉向神祇以外的對象。

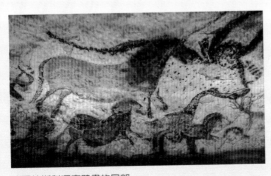

法國拉斯科洞窟壁畫的局部

例如，祈禱能夠賺錢。

但這些祈禱全是爲了「明天的幸福」。

經過數萬年，壁畫重新出現在阿茲特克文明的土地上。

跨越所有榮耀和屈辱的歷史，重拾自己的驕傲。

因爲對這樣的壁畫運動有所共鳴，世界各地的藝術家來到墨西哥。

其中也有來自日本的岡本太郎。

所有看到繪畫的人都受到鼓舞，並得到「明天的幸福」。

也許這才是眞正的繪畫文藝復興＝重生。

岡本太郎也在墨西哥當地畫壁畫，但由於某種原因中止了。

他的壁畫在墨西哥市沉睡了很長時間。

後來奇蹟般地被發現，經過漫長的旅途來到日本。

這幅壁畫經過精心修復後，陳設在任何人都可以看到的澀谷車站。

岡本太郎敢於描繪日本歷史上最悲慘的原爆的殘酷。

戰爭、侵略、貧窮、疾病，以及瘟疫。

幾萬年來人們遭遇那麼多不幸。

澀谷車站內岡本太郎製作的壁畫《明日的神話》

有過那麼多生離死別、眼淚和痛苦。

但每次我們的祖先都克服了難關。

你可以聽見本書中介紹的畫家們的笑聲。

「只道是尋常」

是的，一定能夠克服一切。

對新環境的恐懼、對經濟的不安和心靈的孤獨。

來吧，你會如何戰勝它呢？

現在輪到我們將勇氣的接力棒傳給下一代。

經過澀谷車站時，請抬頭看看。

岡本太郎的《明日的神話》

正溫暖地守護著我們。

# 參考文獻

## ■ 序幕／通論

《黒死病 ペストの中世史》 ジョン・ケリー著、野中邦子譯 (中央公論新社)

《世界史を変えた13の病》 ジェニファー・ライト著、鈴木涼子譯 (原書房)

《交易の世界史 (上、下)》 ウィリアム・バーンスタイン著・鬼澤忍譯 (ちくま学芸文庫)

《数量化革命》 アルフレッド・W・クロスビー著、小沢千重子譯 (紀伊國屋書店)

《新たなルネサンス時代をどう生きるか》 イアン・ゴールディン等著、桐谷知未譯 (国書刊行会)

《プロテスタンティズムの倫理と資本主義の精神》 マックス・ヴェーバー著、大塚久雄譯 (岩波文庫)

《サザビーズで朝食を》 フィリップ・フック著、中山ゆかり譯 (フィルムアート社)

《ならず者たちのギャラリー》 フィリップ・フック著、中山ゆかり譯 (フィルムアート社)

## ■ Room1

《中世シチリア王国》 高山博著 (講談社現代新書)

《Pen Books ルネサンスとは何か。》 ペン編集部編、池上英洋監修 (阪急コミュニケーションズ)

《受胎告知》 高階秀爾著 (PHP新書)

《メディチ・マネー》 ティム・パークス著、北代美和子譯 (白水社)

《神からの借財人コジモ・デ・メディチ》 西藤洋著 (法政大学出版局)

《パトロンたちのルネサンス》 松本典昭著 (日本放送出版協会)

《ルネサンス夜話》 高階秀爾著 (平凡社)

## ■ Room2

《ファン・エイク アルノルフィーニ夫妻の肖像》 ステファノ・ズッフィ著、千速敏男譯 (西村書店)

《ヨーロッパ中世ものづくし》 キアーラ・フルゴーニ著、高橋友子譯 (岩波書店)

《ブリューゲルの世界》 森洋子著 (新潮社)

《ブリューゲルへの招待》 朝日新聞出版編 (朝日新聞出版)

《ネーデルラント美術の精華》 今井澄子等著 (ありな書房)

## ■ Room3

《オランダ小史》 ペーター・J・リートベルゲン著、肥塚隆譯 (かまくら春秋社)

《オラニエ公ウィレム》 C・ヴェロニカ・ウェッジウッド著、瀬原義生譯 (文理閣)

《最初の近代経済》 J・ド・フリース等著、大西吉之等譯 (名古

屋大学出版会）

《レンブラント工房》尾崎彰宏著（講談社選書メチエ）

《レンブラント》パスカル・ボナフー著、高階秀爾監修、村上尚子訳（創元社）

《ルーベンスが見たヨーロッパ》岩渕潤子著（ちくまライブラリー）

■Room4

《フランス絵画史》高階秀爾著（講談社学術文庫）

《フランス史》ギョーム・ド・ベルティエ・ド・ソヴィニー著、鹿島茂監訳、楠瀬正浩訳（講談社選書メチエ）

《フランス革命史》竹中幸史著（河出書房新社）

《セレブの誕生》アントワーヌ・リリティ著、松村博史等訳（名古屋大学出版会）

《ルーブル美術館の歴史》ジュヌヴィエーヴ・ブレスク著、高階秀爾監修、遠藤ゆかり訳（創元社）

《「農民画家」ミレーの真実》井出洋一郎著（NHK出版新書）

《ミレーの名画はなぜこんなに面白いのか》井出洋一郎著（KADOKAWA／中経出版）

■Room5

《性病の世界史》ビルギット・アダム著、瀬野文教訳（草思社）

《エドゥアール・マネ》三浦篤著（角川選書）

《印象派の歴史（上、下）》ジョン・リウォルド著、三浦篤等訳（角川ソフィア文庫）

■Room6

《印象派という革命》木村泰司著（ちくま文庫）

《誰も知らない印象派 娼婦の美術史》山田登世子著（左右社）

《印象派はこうして世界を征服した》フィリップ・フック著、中山ゆかり訳（白水社）

《カナレット》クリストファー・ベイカー著、越川倫明等訳（西村書店）

《グランドツアー》岡田温司著（岩波書店）

《グランド・ツアー》本城靖久著（中公文庫）

《美術品はなぜ盗まれるのか》サンディ・ネアン著、中山ゆかり訳（白水社）

《産業革命と民衆》角山栄等著（河出書房新社）

《文化財の併合》服部春彦著（知泉書館）

■Room7

《アメリカの本当のはじまり》國生一彦著（八千代出版）

《洋酒入門》吉田芳二郎著（保育社）

《ドガ》アンリ・ロワレット著、千足伸行監修、遠藤ゆかり訳（創元社）

《メキシコの美の巨星たち》野谷文昭編著（東京堂出版）

《ディエゴ・リベラの生涯と壁絵》加藤薫著（岩波書店）

《米墨戦争前夜のアラモ砦事件とテキサス分離独立》牛島万著（明石書店）

《フリーダ・カーロ》堀尾眞紀子著（中公文庫）

# 名畫與經濟的雙重奏
## 從義大利文藝復興到 20 世紀的墨西哥
名画で学ぶ経済の世界史　国境を越えた勇気と再生の物語

2022 年 9 月 30 日 初版 1 刷
定價 新台幣 450 元

作　　者　田中靖浩
譯　　者　余玉琦
譯稿審訂　邱馨慧、黃文玲
執行編輯　黃文玲

出 版 者　石頭出版股份有限公司
發 行 人　龐愼予
社　　長　陳啟德
副總編輯　黃文玲
編 輯 部　洪蕊、蘇玲怡
會計行政　陳美璇
行銷業務　謝偉道
登 記 證　行政院新聞局局版台業字第 4666 號
地　　址　106 台北市大安區敦化南路二段 34 號 9 樓
電　　話　（02）2701-2775（代表號）
傳　　眞　（02）2701-2252
電子信箱　rockintl21@seed.net.tw
劃撥帳號　1437912-5 石頭出版股份有限公司
製版印刷　鴻柏印刷事業股份有限公司

ISBN　978-986-6660-46-7
有著作權　侵害必究

封面設計　吳彩華
扉頁設計　小口翔平＋岩永香穗（tobufune）
內頁版式設計　高橋明香（おかつぱ製作所）
內頁排版　鴻柏印刷事業股份有限公司
插圖繪製　市村穰
圖片提供
shutterstock（頁 20、24、59、253）
アフロ Aflo（頁 28 下、42、63、74、77、97、107、110、127、165、179、191、194、227、229、236、246、250）
照片提供
田中靖浩（頁 53、245、248）、中島慶子（頁 255）

國家圖書館出版品預行編目（CIP）資料

名畫與經濟的雙重奏：從義大利文藝復興到20世紀的墨西哥 / 田中靖浩作；余玉琦譯. - 初版. - 臺北市：石頭出版股份有限公司，2022.09
　　面；　公分
ISBN 978-986-6660-46-7（平裝）

1.CST: 經濟史 2.CST: 繪畫史 3.CST: 歐洲

550.94　　　　　　　　　　　　111013604

MEIGA DE MANABU KEIZAI NO SEKAISHI
KOKKYO WO KOETA YUKI TO SAISEI NO MONOGATARI
© Yasuhiro Tanaka, 2020
Originally published in Japan in 2020 by MAGAZINE HOUSE CO., LTD., TOKYO
Chinese translation rights in complex characters arranged with
MAGAZINE HOUSE CO., LTD., TOKYO, through JAPAN UNI AGENCY INC., TOKYO